三毛流浪記

（全集 · 修訂版）

張樂平

三聯書店（香港）有限公司

責任編輯　　沈怡菁

裝幀設計　　洪清淇

書籍設計　　陳婵君

書　　名　　三毛流浪記（全集·修訂版）

著　　者　　張樂平

出　　版　　三聯書店（香港）有限公司
　　　　　　香港北角英皇道 499 號北角工業大廈 20 樓
　　　　　　Joint Publishing (H.K.) Co., Ltd.
　　　　　　20/F., North Point Industrial Building,
　　　　　　499 King's Road, North Point, Hong Kong

發　　行　　香港聯合書刊物流有限公司
　　　　　　香港新界大埔汀麗路 36 號 3 字樓

版　　次　　1996 年 6 月香港第一版第一次印刷
　　　　　　2000 年 8 月香港修訂版第一次印刷
　　　　　　2015 年 7 月香港修訂第二版第一次印刷
　　　　　　2020 年 6 月香港修訂第二版第二次印刷

規　　格　　大 20 開（213mm×222mm）280 面

國際書號　　ISBN 978-962-04-3798-4

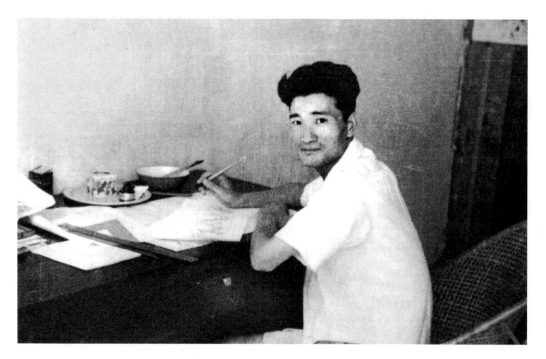

攝於 1947 年張樂平先生在創作《三毛流浪記》時　　　（俞創碩攝）

目錄

三毛流浪到香港

——《三毛流浪記》港版序言

柯靈

　　已故漫畫家張樂平，生長清貧之家，幼年失學，當過學徒。夢筆生花，名登畫苑之後，一生孜孜不倦，為貧苦兒童傳神寫照，代表作《三毛流浪記》裏的三毛，半世紀以來，家喻戶曉，已成為幾代兒童共同的朋友。在上海宋慶齡陵園裏，就矗立着樂平和三毛的銅像，與悠悠的歲月同在。現在《三毛流浪記》全集又將在香港出版，使閱盡滄桑的三毛有機會再經歷一番人海滔滔紅塵滾滾的磨洗，正當這城市陵谷變遷，回歸祖國的前夜。

　　三毛伶仃孤苦，無依無告，是中國下層社會兒童的綜合性畫像。畫家下筆如有神，活畫出這流浪兒的天真聰明和勇敢，他的奇行異遇，超年齡負荷的人生歷險。1948年，《三毛流浪記》在上海《大公報》連載完畢，畫集初版問世，王芸生為之作序，指出三毛問題是社會問題，"是多數中國孩子命運的象徵，也是多數貧苦良善中國人民的命運象徵。"這一席話，慨乎言之，不但適用於當時的中國，也適用於今日的世界，因為兒童、婦女、一切貧苦善良之倫，命運休咎，永遠是衡量世道陰晴、社會文野的標尺。

　　貧苦是社會的痼疾，孤兒的造成，除了不可抗拒的自然原因，絕大多數是人為的災禍。世局鼎沸，恃強凌弱，殺伐爭霸，史不絕書。彌天戰火，是製造遍地孤雛的禍胎。政治動蕩，罡風橫掃千萬家，覆巢之下，寧有完卵。殖民主義更使弱小民族淪為魚肉，積弱的大國遭受攙割，裂土分疆，寄人籬下，宛如民族孤兒。香港的風雲變幻，榮枯跌宕，島上一代又一代的炎黃子孫身歷其境，箇中況味，冷暖自知。鄧小平同志提綱挈領，說香港的繁榮是以中國人為主體的香港人幹出來的，可以說是對香港人知疼着熱、洞中肯綮的評價。

　　科學進步使物質世界日益絢爛，精神世界卻顯出相對的貧困與荒蕪，現代人的智力能量與道德境界形成巨大的剪刀差。冷戰時代終結並沒有給世界帶來多少暖意，蠻橫無忌的飛彈肆虐，空前規模的擄掠人質，防

不勝防的恐怖活動，不宣而戰的變形戰爭手段層出不窮，殺傷對象，竟是成群手無寸鐵的無辜平民和無知兒童。而母親謀殺小兒女，狂漢槍掃小學生，父母遺棄嬰孩，拐賣婦女兒童，虐待兒童等等滅絕人性的行為，竟在全球範圍內時有所聞，這只能認為是人類最大的羞恥。

《三毛流浪記》是一部很有趣味的小人書，也是一部給成人看的警世書。三毛身上，背負着沉重的歷史陰影，也帶來了深刻的歷史啟示，向世界呼喚和平，呼喚公正，呼喚仁慈，呼喚同情，呼喚人道，呼喚文明！

1996 年 4 月 27 日於上海

題《三毛流浪記》

王芸生

《三毛流浪記》印成書本了，這必然是小朋友們的恩物。

《三毛流浪記》是接着《三毛從軍記》畫的，但張樂平先生的筆鋒卻完全改變了。"從軍記"裏的三毛，雖然很頑皮，但他所表現的，差不多都是英雄型的，是常人所不及的特殊人物。"流浪記"裏的三毛，就完全不同了。他一出現，就是孤苦伶仃，輾轉流浪。他有機會接受了一些人間溫暖，但更多的是遭遇着人間的冷酷。小小的三毛，是在旅行着人間的現實。這現實，是冷酷多於溫暖，殘忍多於仁慈，醜惡多於良善，詐欺多於真情，不平多於公道。莫問孩子；請大人們想想，我們的世界是不是這樣的嗎？

三毛不是孤獨的。他是多數中國孩子命運的象徵，也是多數貧苦良善中國人民的命運象徵。我們的現社會，對多數孩子是殘忍的，對多數貧苦善良的人民又何嘗不是殘忍的？《三毛流浪記》不但揭露了人間的冷酷、殘忍、醜惡、詐欺與不平，更可寶貴的，是它還在刺激着每個善良人類的同情心，尤其是在培養着千千萬萬孩子們的天真同情心！

把這份同情心培養長大，它會形成一種正義的力量，平人間的不平，改造我們的社會。——去掉一切冷酷、殘忍、醜惡、詐欺與不平，發揚溫暖、仁慈、良善、真理與公道！三毛奮鬥吧！在你流浪的一串腳印上，可能踢翻人間的不平，啟示人類的光明！

一九四八·三·二十三，上海

《三毛流浪記》二集序

陳鶴琴

張樂平先生的《三毛流浪記》在大公報連載甚久，始終受讀者的熱烈歡迎，小朋友們對它尤其喜愛，我想這不是偶然的。在張先生的筆觸下，把一個流浪兒童的可悲的凄苦的遭遇，他被奴役，被欺負，被凌辱，被踐踏，表現得淋漓盡致。自然這不僅是三毛一個人的遭遇，為少數自私的好戰者所掀起的殘酷戰爭，製造了無數的三毛，炮火毀了他們的家園，槍桿奪去了他們的父母，逼他們在童稚之年就走上了茫茫無依的流浪道路，遭遇這種悲慘命運的兒童，在今日的中國，正不知有多少？

王芸生先生在《三毛流浪記》初集序文裏說："三毛不是孤獨的。他是多數中國孩子命運的象徵，也是多數貧苦良善中國人民的命運象徵。我們的現社會，對多數孩子是殘忍的，對多數貧苦善良的人民又何嘗不是殘忍的？"我想：以我們目見耳聞所及，從三毛的遭遇上所見，用"殘忍"兩字來形容，還嫌太厚道些。且看圖中"殘羹剩飯"、"擺臭架子"幾幅：那老板對待學徒的態度何止是"殘忍"？他們根本不把學徒當人看待，自己大魚大肉吃個酒醉飯飽，到"碗底翻天"，才有學徒的份兒；"擺臭架子"擺到自己不願費一舉手之勞，要累瘦削矮小的學徒，爬上凳子來替他斟茶，這種對兒童的虐待，簡直是人類的恥辱。再看末後"人不如狗"、"兩個世界"幾幅：狗穿皮裘，人挨凍餓，這現象在都市社會裏是屢見不鮮，決不是誇張其事；只隔一層窗，外面冰天雪地，衣不蔽體的三毛們在寒風中索索顫慄，窗內的豪富哥兒們，卻開着熱水汀、電爐，在吃冰淇淋，也正是這個社會的真實寫照。人與人之間不平等到如此地步，人對待人的冷酷到如此地步，這不是人類的恥辱是甚麼？

末了我還得說一說：我很佩服三毛奮鬥的精神和掙扎的勇氣。他在流浪生活中，做報販、擦皮鞋、當學徒，受盡苦難，始終不屈不撓，沒有消失求生的勇氣，這可正說明他是有前途的，三毛和其他無數的三毛們

是有前途的，雖然“難得光明”，卻不會永遠一片漆黑，光明世界必有來臨的一天，無數的三毛們必有結束可悲的淒苦的流浪，過溫暖的“人”的生活的一天。

我謹在此為茫茫無依的流浪道路受難的三毛們祝福。

一九四九年三月二十四日

代 序

夏衍

　　三毛是上海市民最熟悉的一個人物，不僅孩子們熟悉他，歡喜他，同情他，連孩子們的家長、教師，提起三毛也似乎已經不是一個藝術家筆下創造出來的假想人物，而真像一個實際存在的惹人同情和歡喜的苦孩子了。一個藝術家創造出來的人物而能夠得到這樣廣大人民的歡迎、同情、喜愛，和將他當作真有其事的實在人物一般的關心、傳說，甚至有人寫信給刊載三毛的報紙，表示願意出錢出力來幫助解決他的困難，這毫無疑問的是藝術家的成功和榮譽。三毛的問題是一個社會問題、政治問題，所以在解放前的那一段最黑暗的時期之內，作家筆下的三毛的一言一行，也漸漸的從單純的對弱小者的憐憫和同情，一變而成了對不合理的、人吃人的社會的抗議和控訴了。這是作家從殘酷的生活中進一步的接觸到了這個不合理的社會的本質，而開始對這野蠻的制度發生了反感和敵視的原故；而同時我們相信，假如三毛的作者不這樣做，不去和殘酷的現實生活作鬥爭，而架空地給他佈置一個神話一般的可以搭救他的幻想的境遇，那麼即使是天真的孩子們，也就不會這樣的清早起來就要搶着報紙看三毛了。

　　值得慶幸的，是三毛的時代已經過去了。舊社會使人變成鬼，新社會就要使鬼變成人。三毛是善良的，勇敢的，經得起磨煉的，那麼讓我們拭目以待新社會中的三毛的發展和進步吧。

一九五〇年一月二十日

三毛之父與我

三毛

　　中國漫畫大師張樂平先生，一直是我多年來心目中非常感念的一位長者。這件事情並不是因為今日海峽兩岸的開始交流而產生的情懷，而是我在三歲時期，今生手中捧着的第一本"孩子書"就是張樂平先生所創造的一個漫畫人物──那小小的、流浪的"三毛"。

　　記得當時，我方三歲，識字兩三百個，並不懂得人間的一切悲歡，但是藉着《三毛流浪記》的漫畫書，使我幼小的心靈，產生了一種朦朧的社會形態與意識，也使得我在那南京"大宅第"的童年生活裏，多少懂得了：在這個社會裏，尚有許多在遭遇上極度凄苦無依的孩子們，流落街頭、無爹無娘，掙扎着在一個大都會裏生存的辛酸以及那露天宿地、三餐無繼的另一個生活層面。

　　我看了《三毛流浪記》之後，又看《三毛從軍記》。這兩本漫畫書，其中有淚有笑、有社會的冷酷無情，但同時又有着人性光明面的溫暖、同情和愛。成長後又看三毛，看出了書中更多的諷刺以及對於四十年前中國社會的批判。

　　許多年過去了，十九歲時我離開了成長的台灣，在異國生活了二十年。二十年的日子，飄泊的心，以及物質上曾經極度的貧苦拮据，使我常常想起：雖然時代不同了，但那漫畫中的小三毛，好似在我無依無靠的流浪生活中，又做了一次或多或少的重演。雖然我本身的生長背景比起漫畫中的三毛來說，是幸福太多了。但是在我成長的歲月中，我也遇見過各色各樣的人。

　　張樂平先生，在中國大陸可說是"漫畫書"的始創者，他筆下的小三毛，連頭髮都只有三根，可見這個孩子一切的缺乏。可是三毛是一個很有個性、意志堅強、富有正義感，經歷了很多折磨卻堅持人生光明信念的孤兒。我們經由這本漫畫書，得到的體驗，何止是娛樂而已。看《三毛流浪記》內心的滋味十分複雜。

等到有一日，我也拿起筆來寫作的時候，我只有一個堅持，那就是：在我的筆下，我所觀察、我所記錄的人生面相，即使平凡，如我的，但那人性的光輝與高尚，在沉默的大眾裏，要給這些同類一個肯定、欣賞、認同和了解，甚而理所當然的在生活中繼續實踐我們的真誠。

於是，在我決定筆名的時候，我選擇了"三毛"。

經過了十五年的寫作生涯，並沒有忘記過那創造"三毛"的父親——張樂平先生。去年夏天，我在台灣的《國語日報》上看見了一則小消息，報上說"大陸的三毛之父張樂平先生，透露了他的心願，但願在有生之年，能夠和台灣的三毛見面"。我不知這則消息的來源，可是內心非常快樂。

我托親友帶了一封信到上海去。找到了住院在上海"華東醫院"的張樂平先生。當時，張樂平先生已經得了"帕金森綜合症"住在醫院，這種病症，頭暈目眩，雙手發抖，多半時間躺在床上。

當我的親友將我的信交給張樂平先生時，他坐了起來，情緒有些激動，但極度的欣慰與快樂。張先生手抖，不能寫信，他立即口述，由我的外甥女志群錄下了一封長信給我。過了幾天，志群再去醫院，樂平先生握緊了筆，畫下了一張"三毛"，手裏拿着一枝好大的筆，雙眼烱烱有神，嘴唇的表情堅毅，雙腳踏踏實實的分開站穩，左腳長褲上一個補丁，三根頭髮很有力量的豎在頭上——送給了我。這就是他的三毛精神。

從那時起，我的心裏，對於這位"三毛之父"產生了一種十分微妙的父女般的感覺。在我們的通信中，親如家人。我們自然而然地話家常，那一份家人的倫理和愛，十分溫暖的在我們中間滋長。張樂平先生有七個孩子。樂平先生說，而今，因為我加入了他們的家庭，他的七個孩子，等於音符上的 1234567，而我，是那個高音 i。譜成了一條愉快的音譜。

《三毛流浪記》這本漫畫書，在台灣中年以上的遷台同胞，可說無人不曉。雖然時代已經不同，可是這本書對於中年人重溫逝去的時代，對於青少年人了解一個過去的時代，仍是有它再度出版的價值。這本漫畫書，在中國大陸至今一版再版，而且還在繼續出版中。中國的"小三毛"永恒了。

　　欣見《三毛流浪記》能夠在台灣與我們相會，是一件令人欣喜的出版大事，我想說的話還有很多，但請讀者進入"三毛"的世界，比起我的介紹來，是更貼切的，在此就不再多言了。謝謝。

<div align="right">一九八九年二月　台灣</div>

我怎樣畫三毛的 —— 為 "三毛義展" 寫

張樂平

十五年前我開始動手畫 "三毛"，那時中國的漫畫工作者似乎還甚少嘗試不用文字對白的漫畫創作，就是讀者似乎也沒有養成欣賞不用文字說明的漫畫的風氣。特別是長篇連載的漫畫，作者似乎必須添上若干文字以補畫筆的不足，而讀者也似乎習慣於通過文字的媒介來了解畫面的意義。

我畫 "三毛"，當然是一個冒險的嘗試！我想盡可能減少借助文字的幫助，要讓讀者從我的畫筆帶來的線條去知道他所要知道的。但我對人生的體驗太少，就拿我所要創造的 "三毛" 來說，雖然環繞在我周遭的正是成千成萬的 "三毛"，我從小就和這些識與不識的 "三毛" 身貼着身，心貼着心，我甚至可以這樣說："我就是從三毛的世界長大的！" 即使這樣，我還不能說，我已徹底了解 "三毛" 的生活相。我還不敢保證我的畫筆如實地把 "三毛" 的真面目毫無遺憾地傳達給讀者。

但我畢竟勇敢地捨棄運用連篇累牘的文字說白來創作 "三毛" 了。我每次新到一個地方，甚至我每天離開自己的屋子走到每一條大街上，我都可以看見我所要創作的人物。他們永遠是瘦骨如柴，衣不蔽體，吃不飽，穿不暖，沒有以避風雨的藏身之處，更談不上享受溫暖的家庭之樂與良好的教育。我們這個好社會到處就是充斥着這些小人物，充斥着這些所謂中國未來的主人翁，充斥着所謂新生的第二代。我憤怒，我咒詛，我發誓讓我的畫筆永遠不停地為這些被侮辱與被損害的小朋友們控訴，為這些無辜的苦難的孩子們服務！儘管我的技巧還沒有成熟，儘管我的觀察還有遺漏，但我愛人類，愛成千成萬苦難中成長的孩子們的心是永遠熱烈的！十五年來，我把我對他們的同情、友愛，通過我的畫筆付與 "三毛"！我從未措意自己的勞苦，我更未計及自己的成敗，我只一心一意通過 "三毛" 傳達出人生的愛與恨、是與非、光明與黑暗……

十五年來，在我創作 "三毛" 的過程中，最使我感到安慰的，就是成千成萬識與不識的小朋友們都愛看

"三毛"。特別是在抗戰勝利後，我先後在申報和大公報所發表的《三毛從軍記》和《三毛流浪記》，曾經獲得廣大的讀者支持，他們為"三毛"的痛苦而流淚，也為"三毛"的快樂而雀躍。千千萬萬識與不識的小讀者們常常隨畫中人"三毛"的喜怒哀樂而喜怒哀樂。我就常常接到這樣的讀者投書："茲寄上毛線背心一件，祈費神轉與張樂平先生，並請轉告張先生將此背心為三毛着上。近來天氣奇冷，而三毛身上僅着一破香港衫，此毛背心雖小，三毛或可能用，俾使其能稍驅寒冷，略獲溫暖，千萬讀者亦能安心矣。"這是成百成千感人心肺的例子之一，我常常為這些純潔偉大的愛心所感動，我知道我的辛勞並沒有白費，這也正是說明為甚麼我成年累月不眠不休地創造"三毛"的理由。

十五年來我畫"三毛"，我忘不了開始時的孤單和寂寞，但現在卻有着成千成萬識與不識的朋友結伴而行。路本來是沒有的，有人走才有路。畢竟我為自己開闢一條創作的路，三毛是不會孤獨的，我自己也不再是孤獨和寂寞的了。

孫夫人主辦的兒童福利會，為了救濟跟"三毛"同一命運的小朋友們舉辦"三毛義展"。我抱歉我的作品還沒有成熟，特別是三十張彩色義賣作品，都是在帶病中趕畫的，但是想起千千萬萬的"三毛"們因為孫夫人這一義舉而得到實惠，作為"三毛"作者的我，還會有比這個更快樂的經驗麼？

一九四九年四月四日

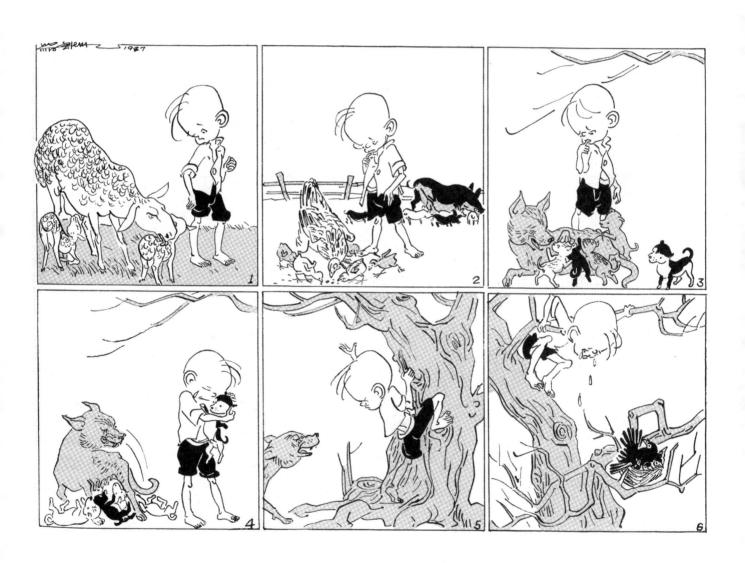

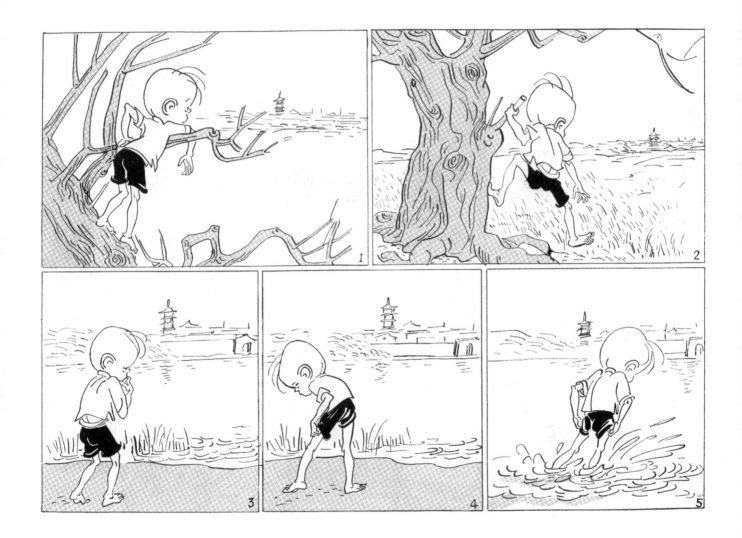

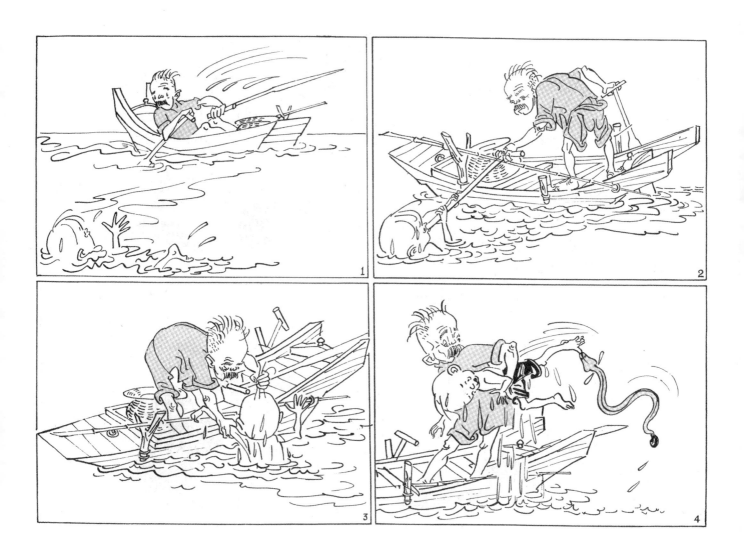

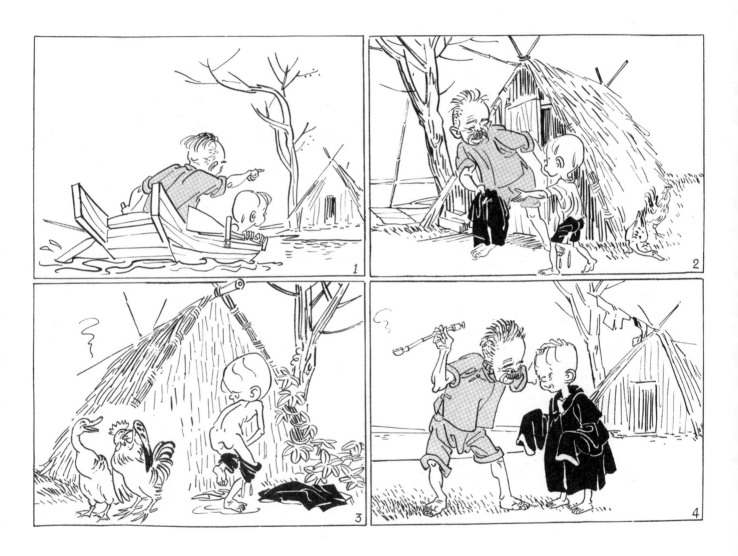

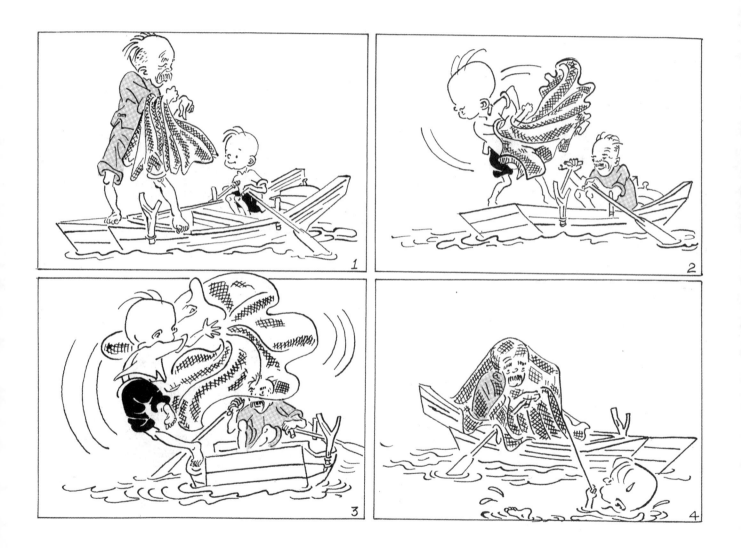

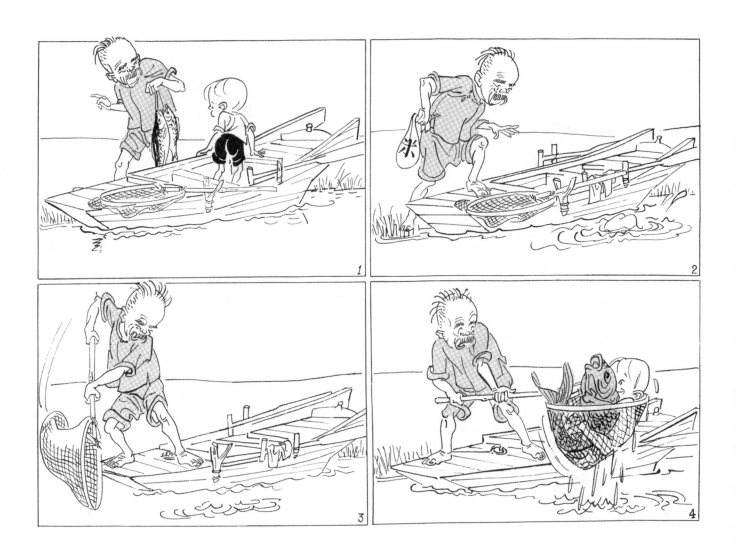

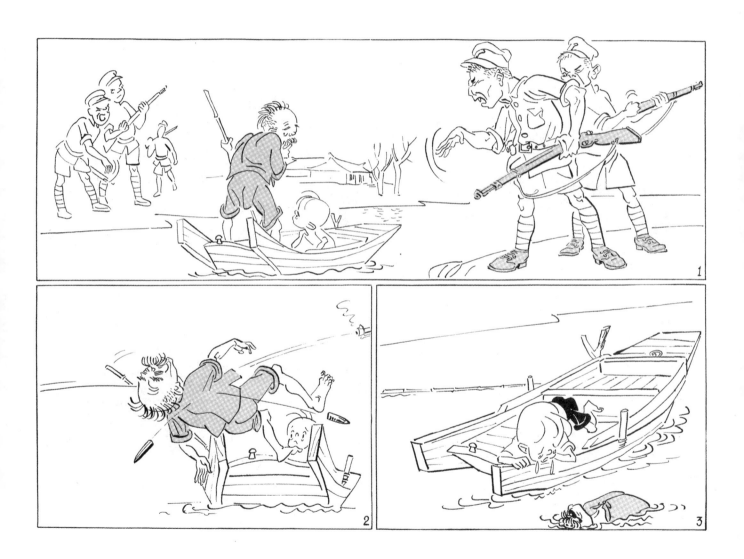

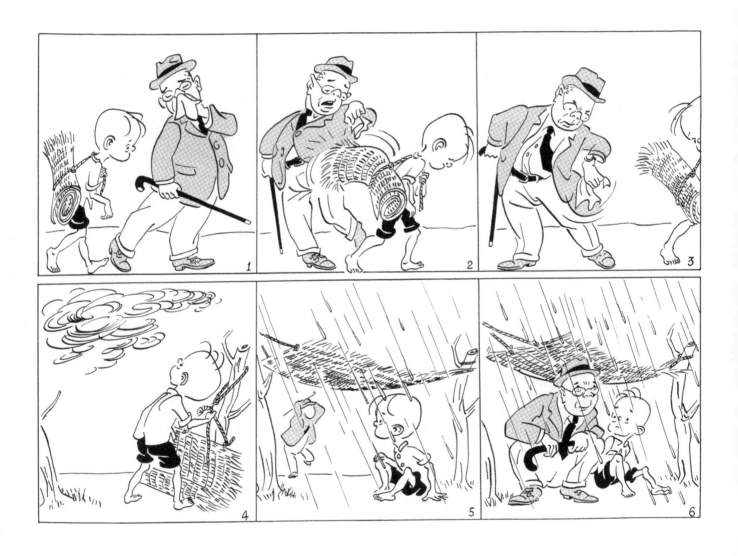

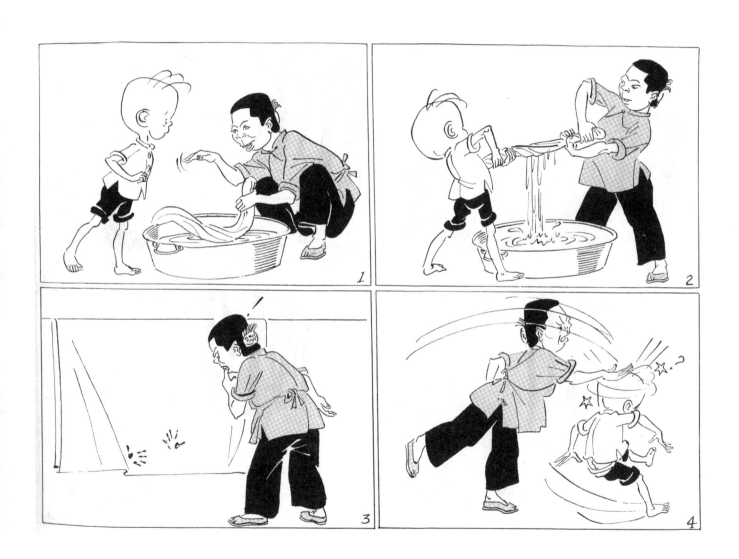

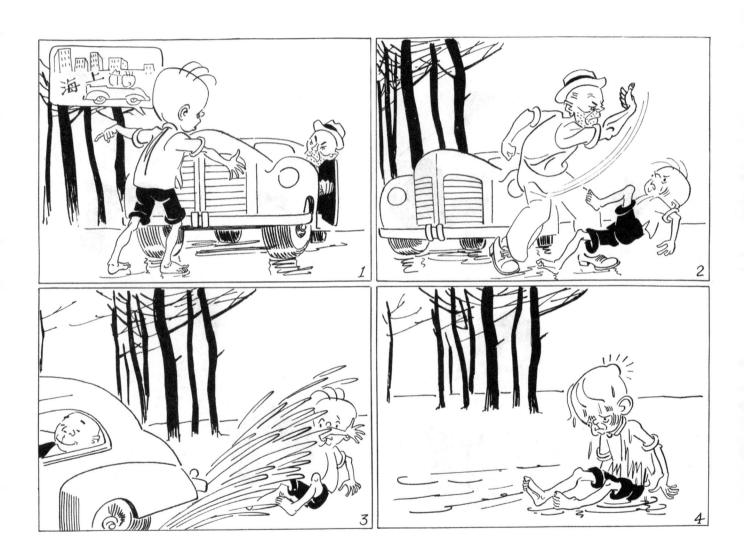

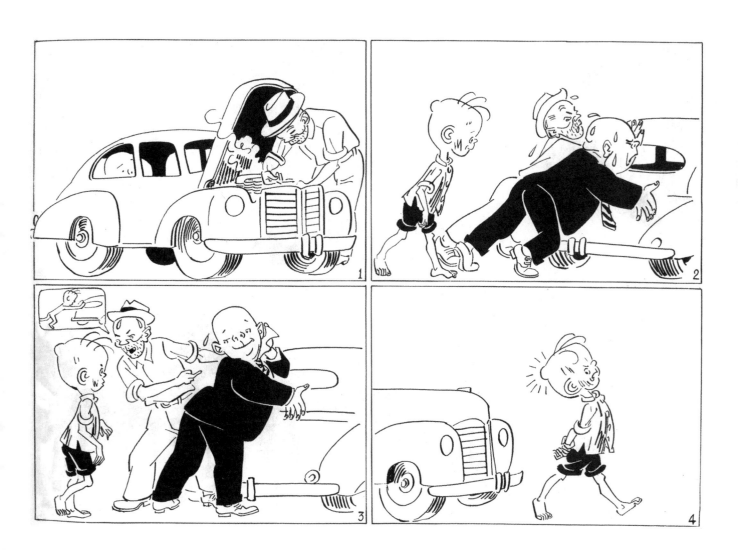

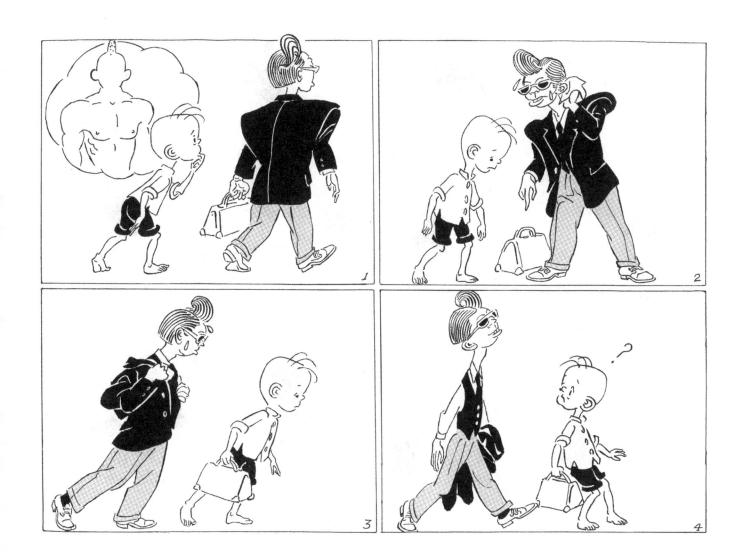

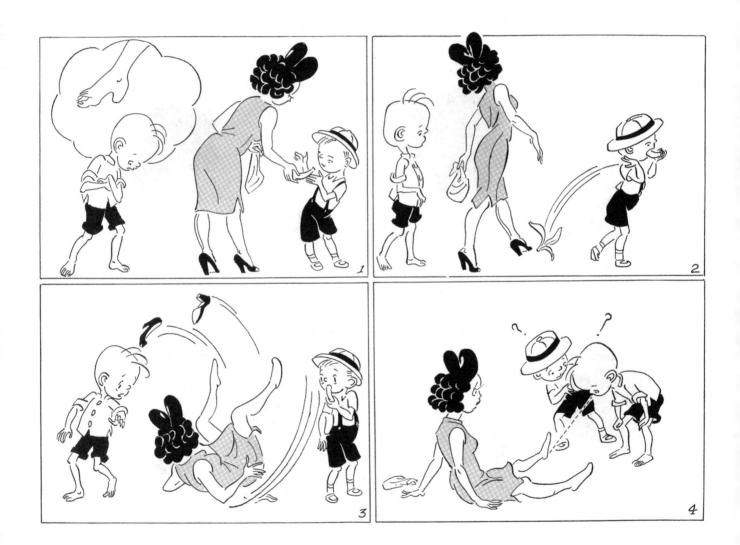

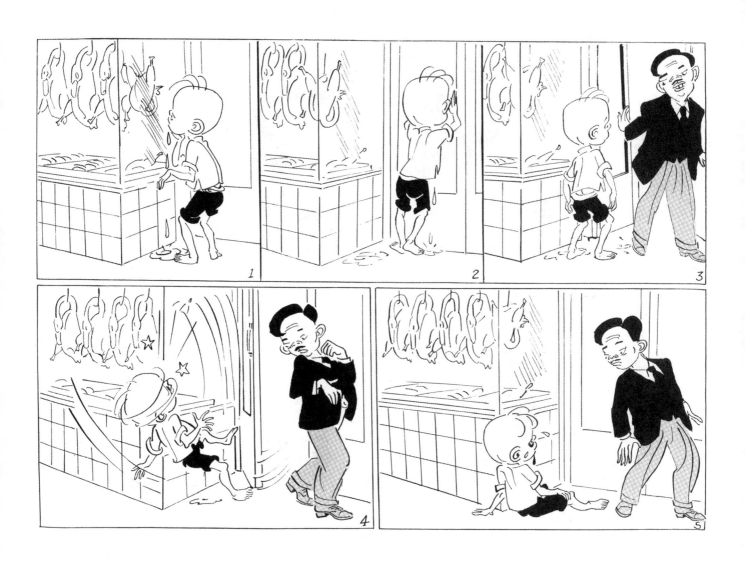

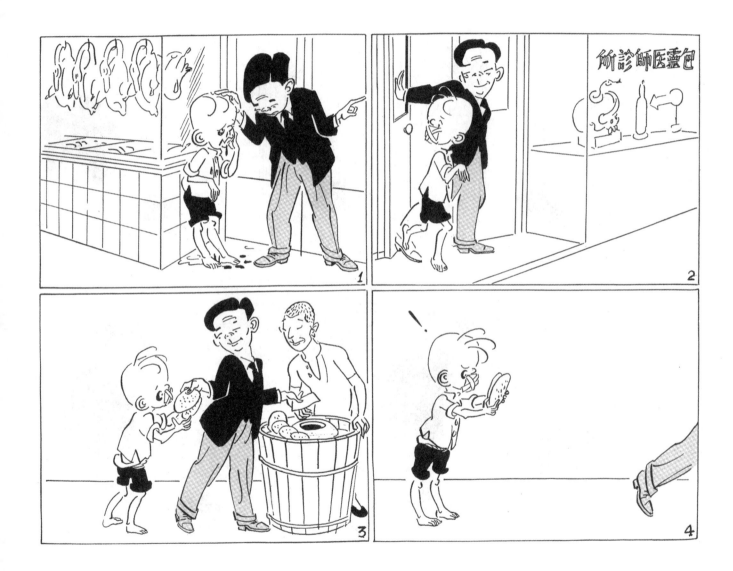

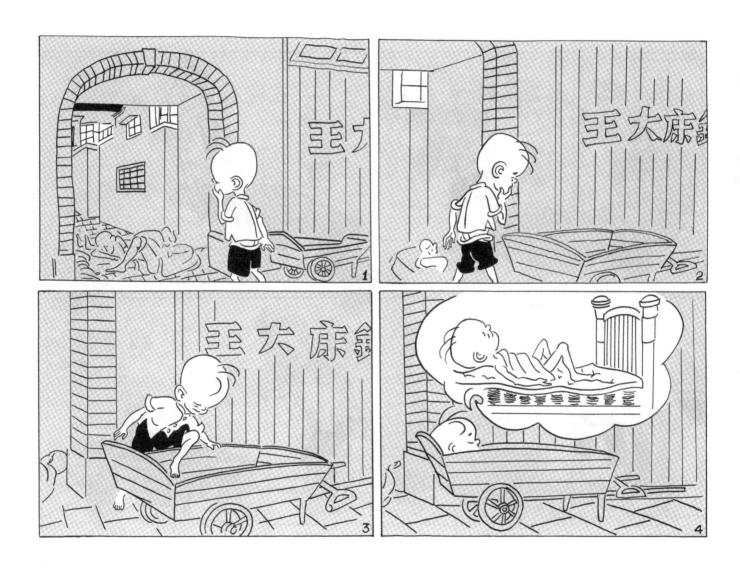

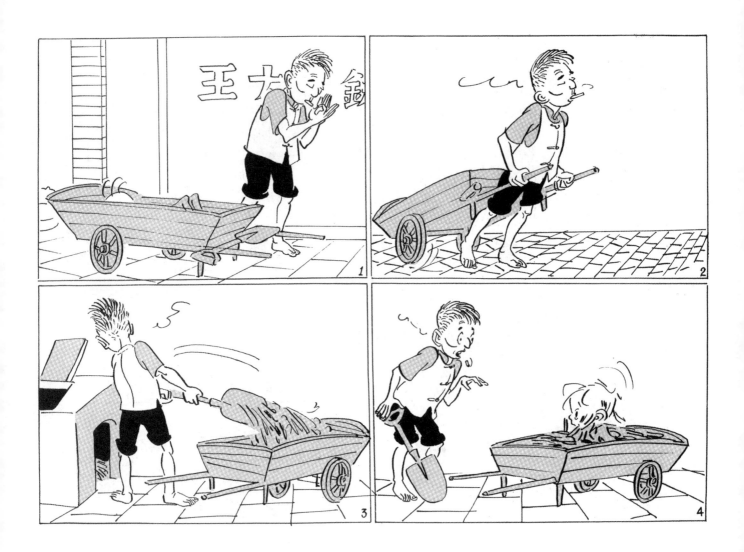

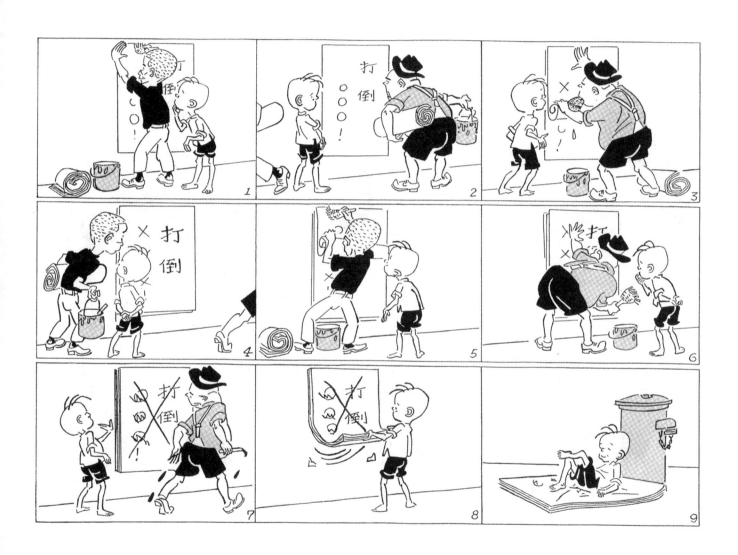

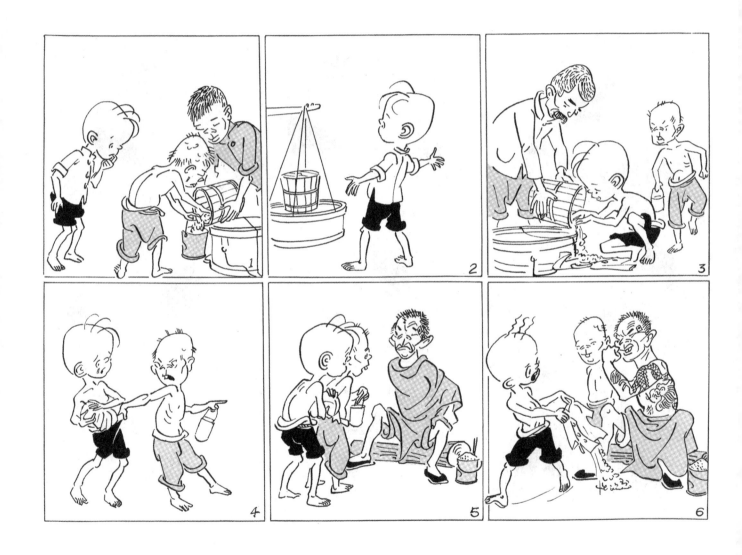

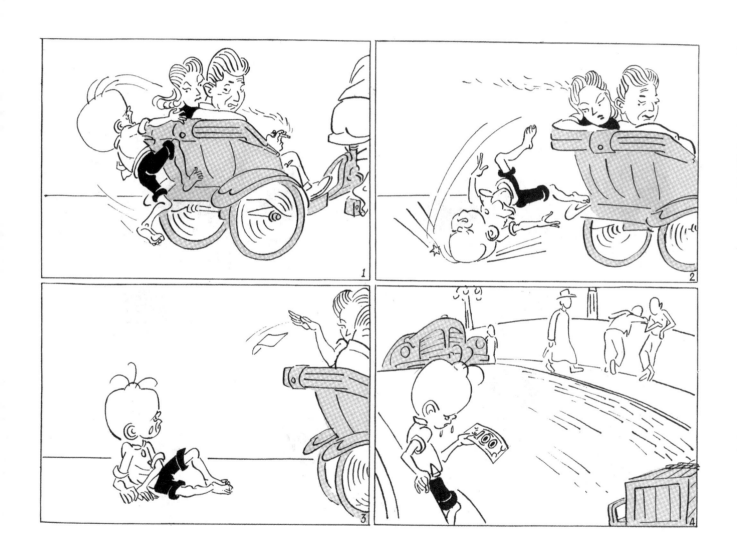

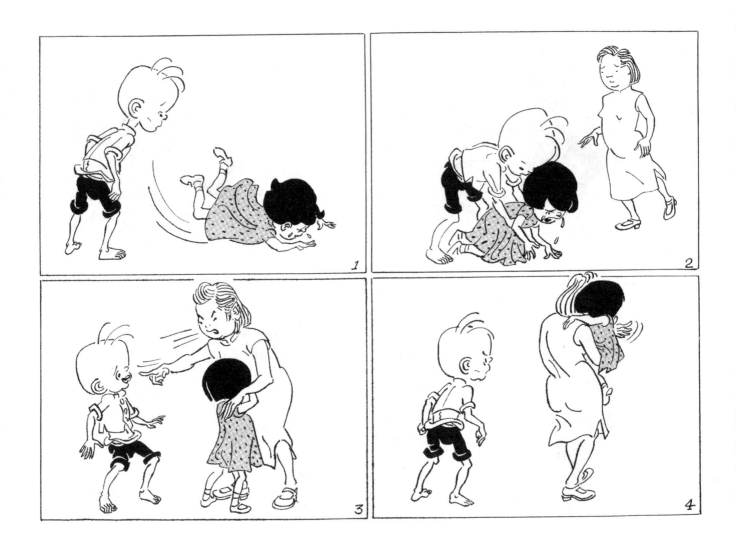

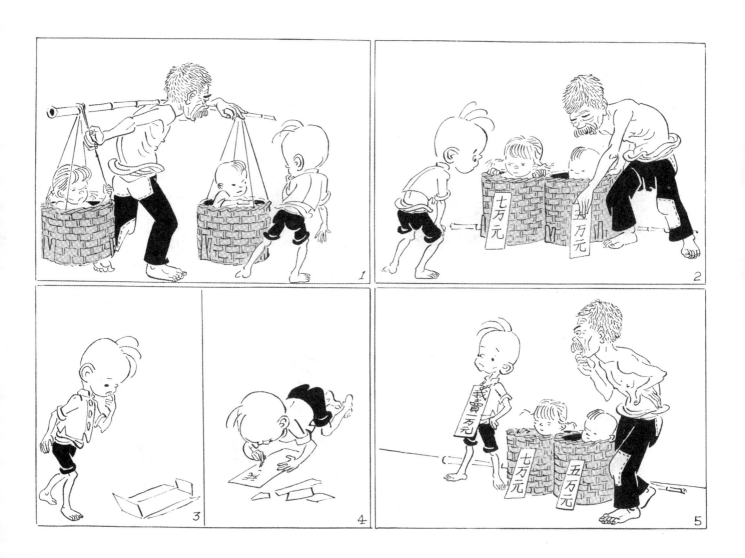

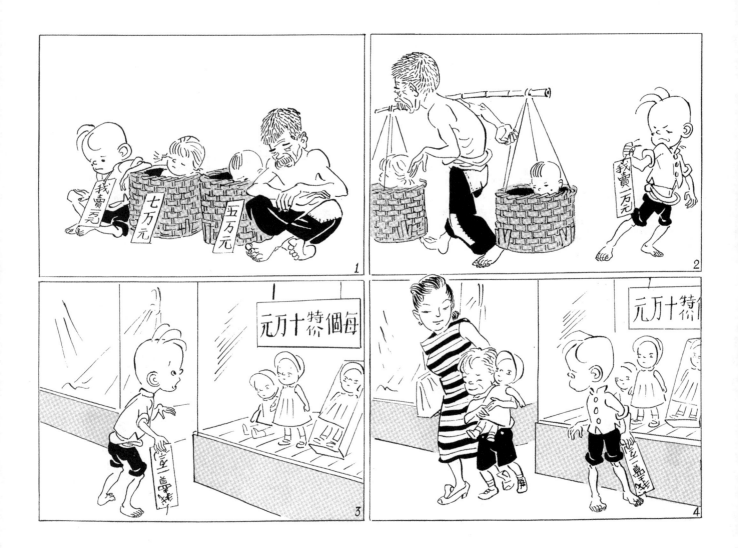

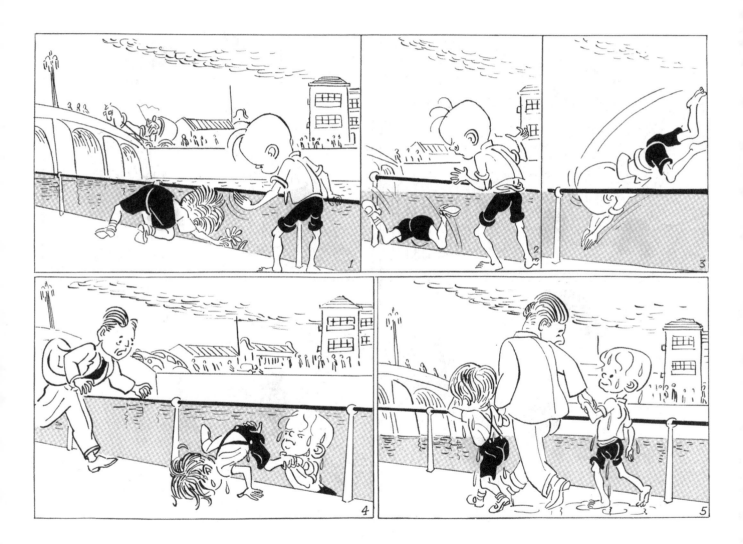

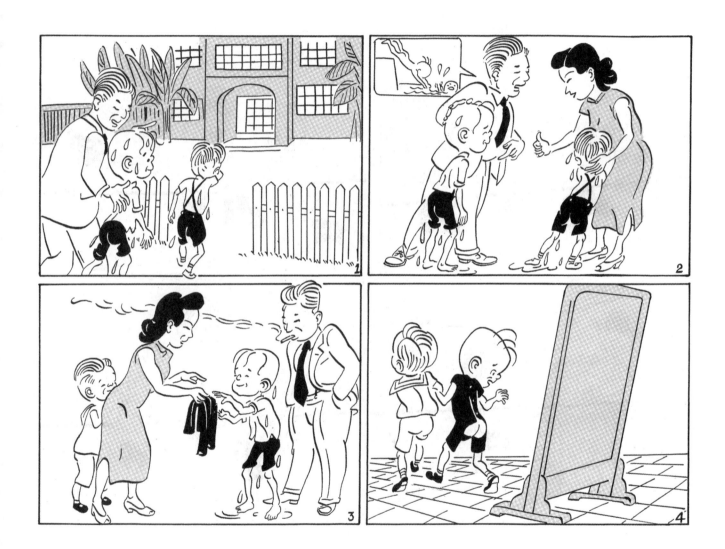

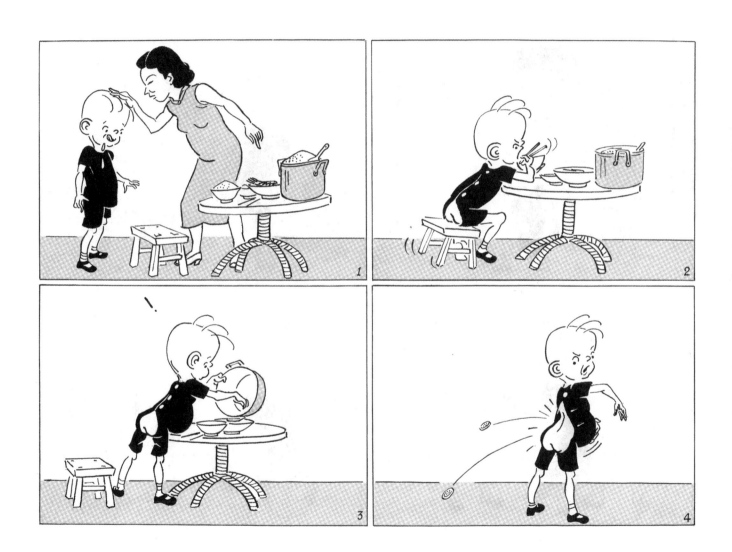

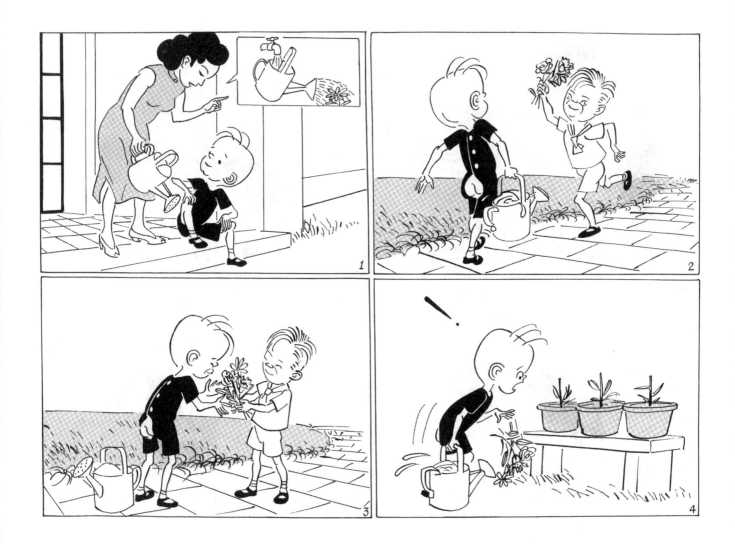

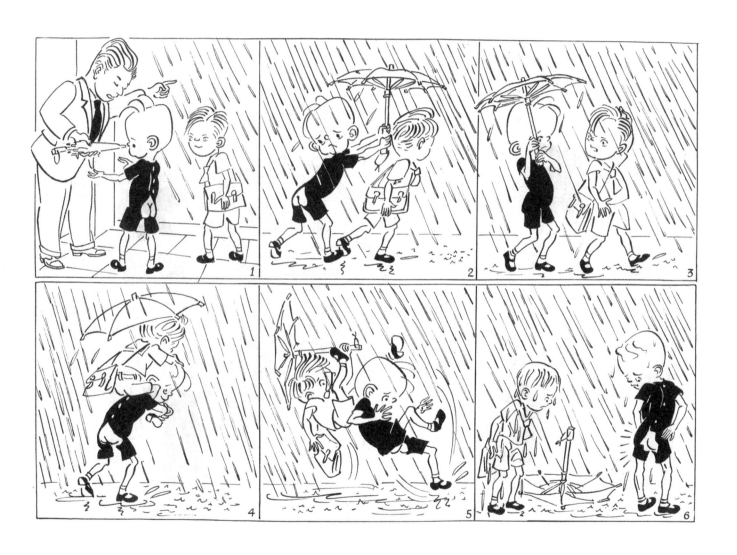

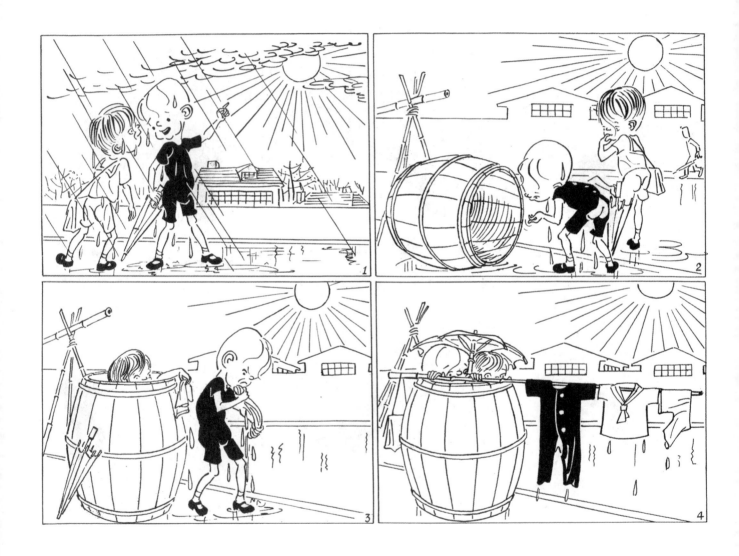

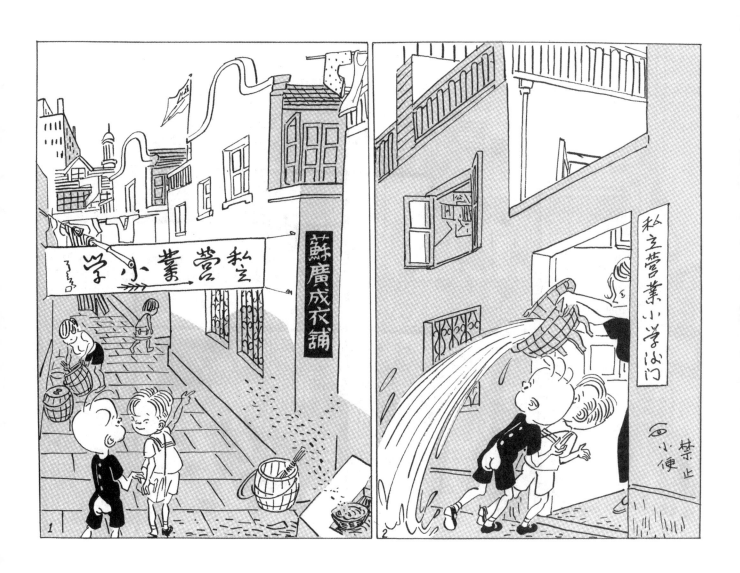

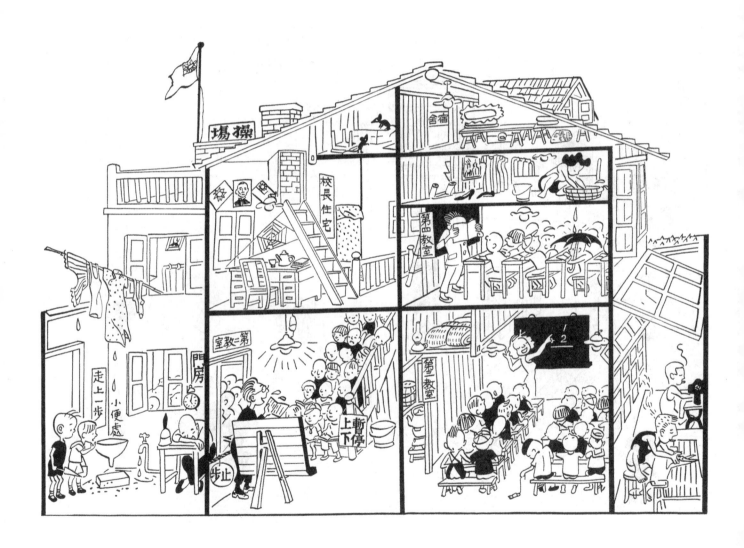

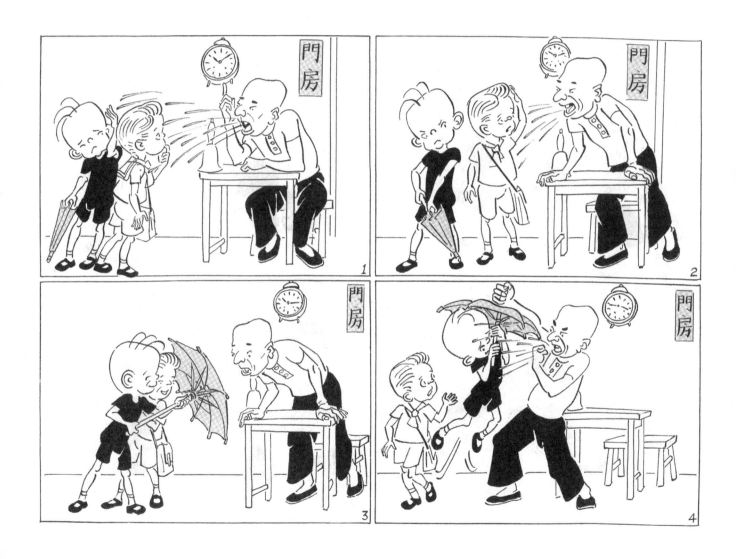

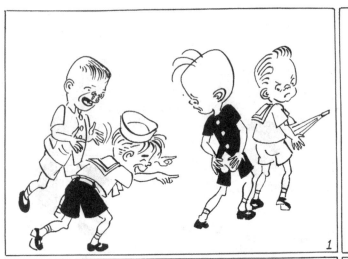

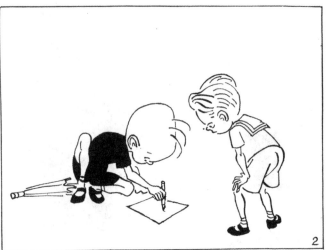

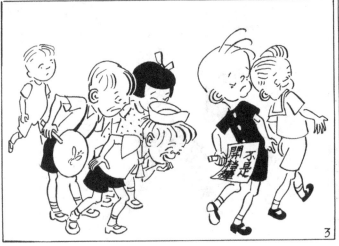

束手無策　　三　毛　流　浪　記

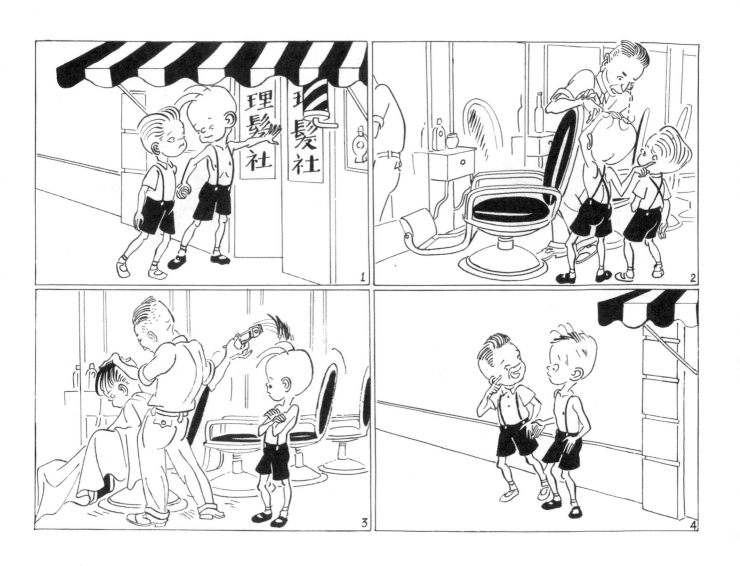

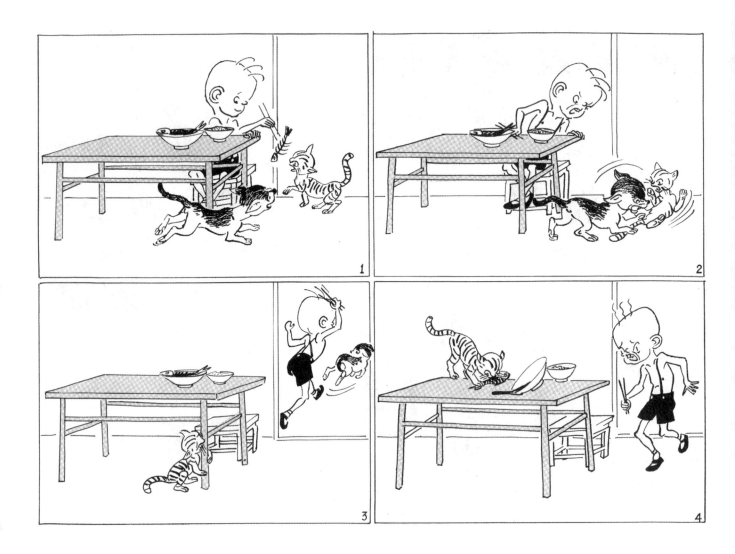

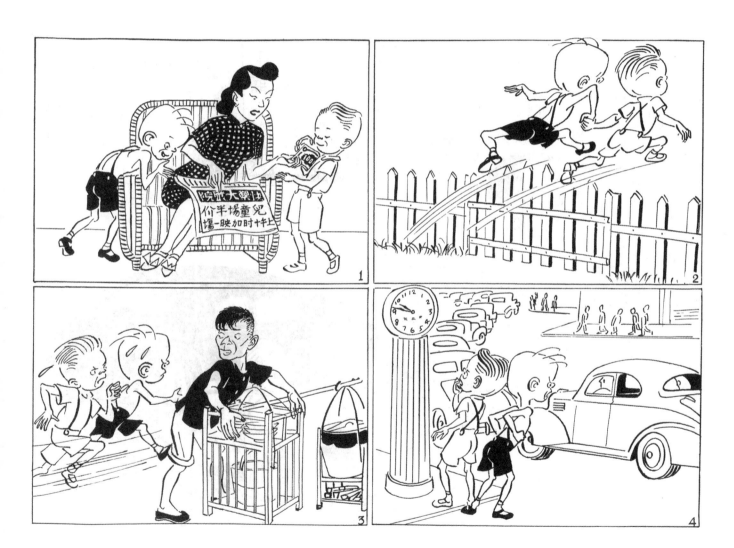

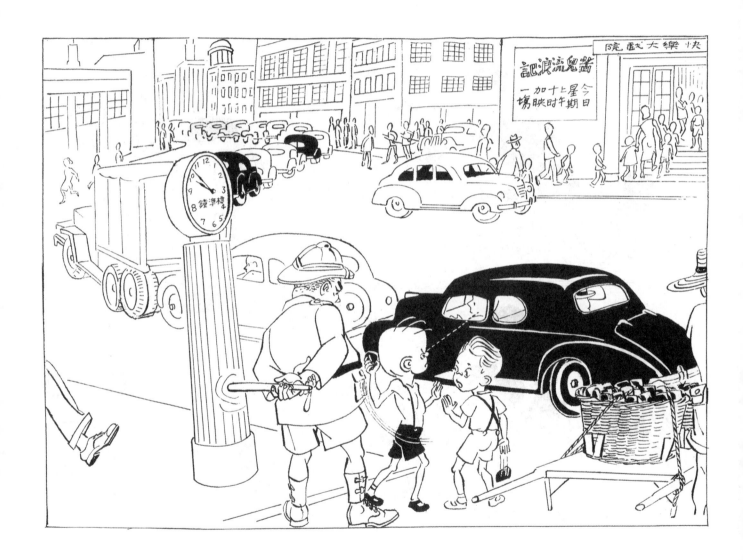

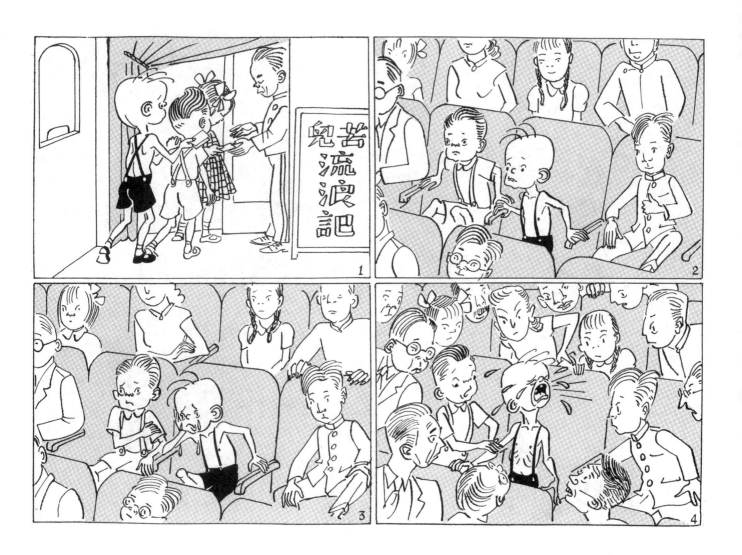

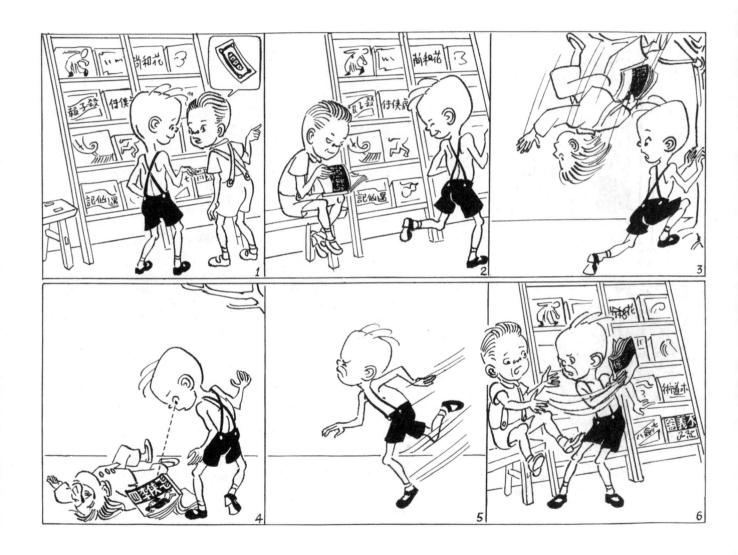

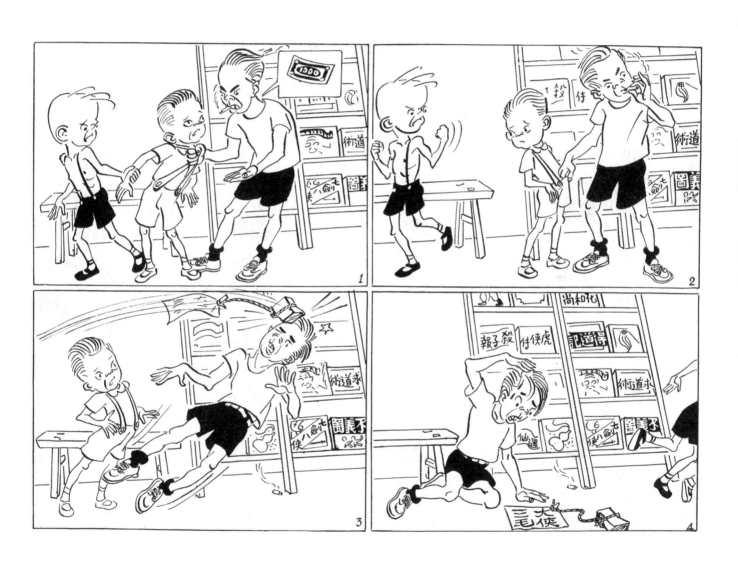

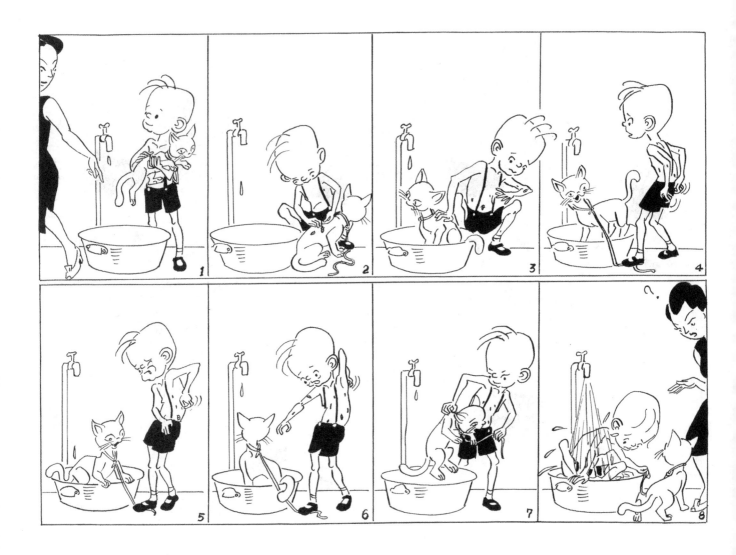

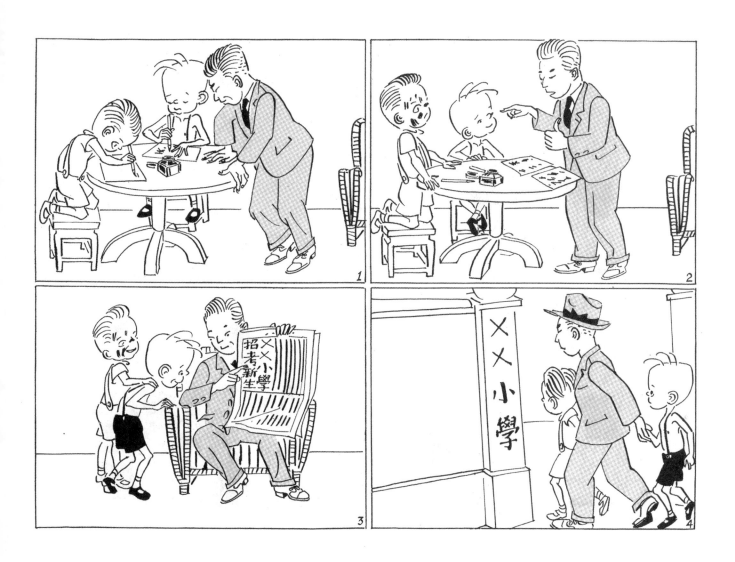

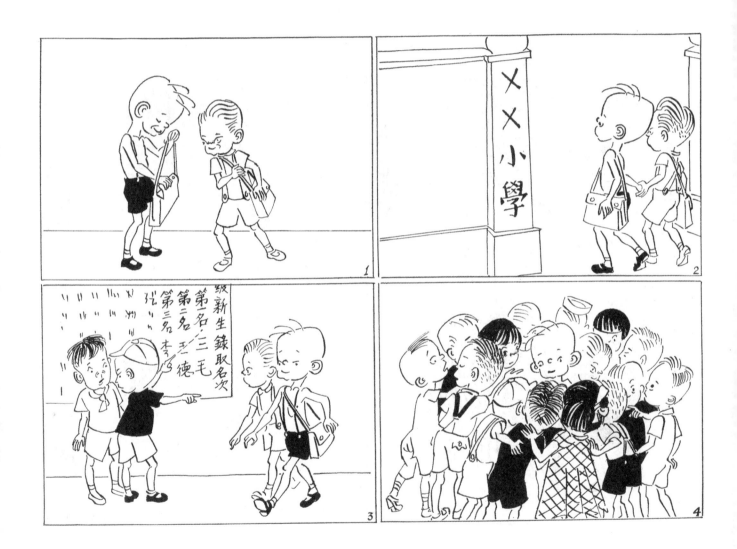

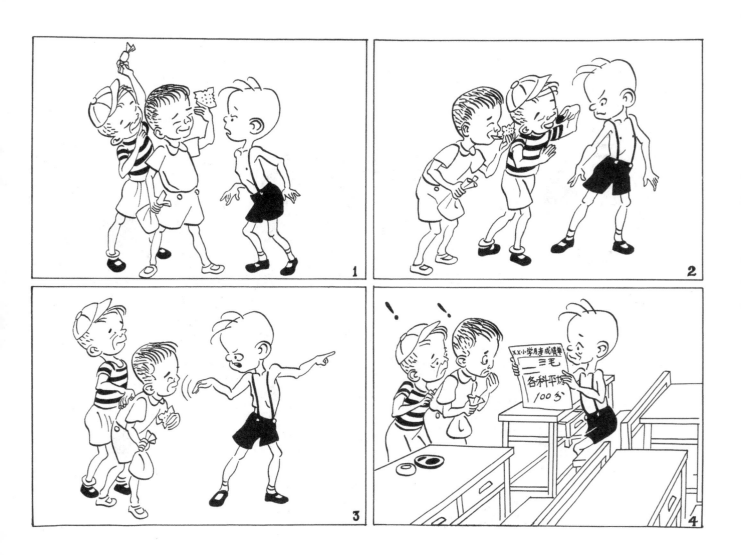

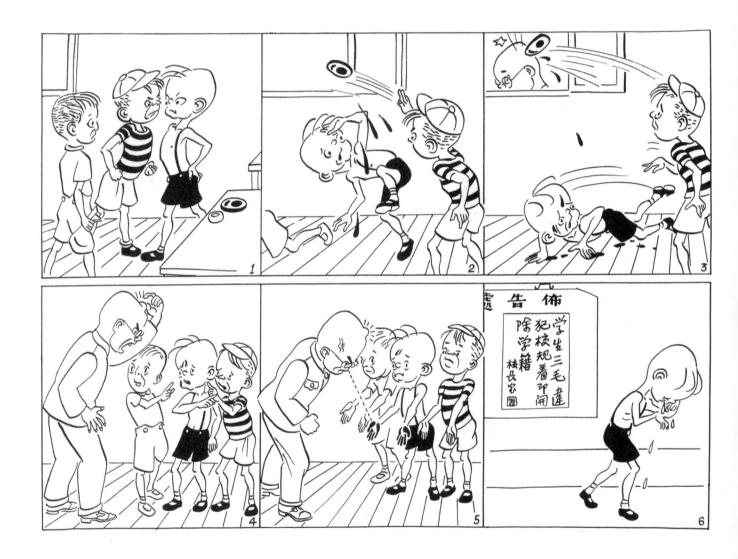

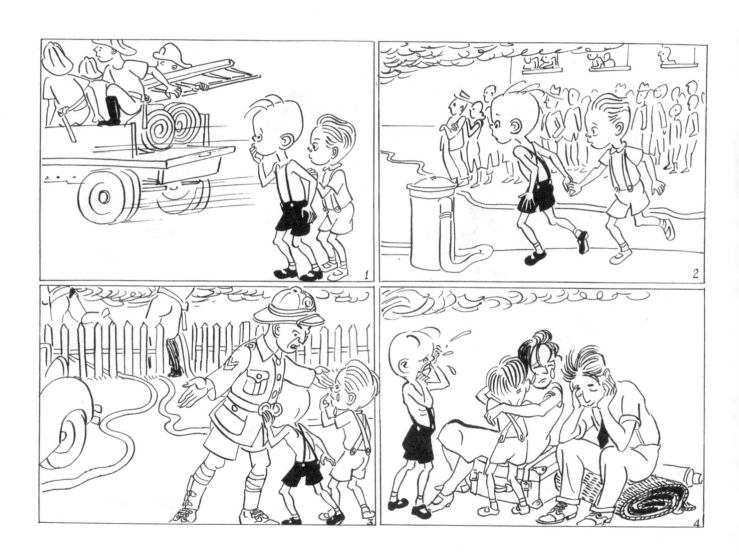

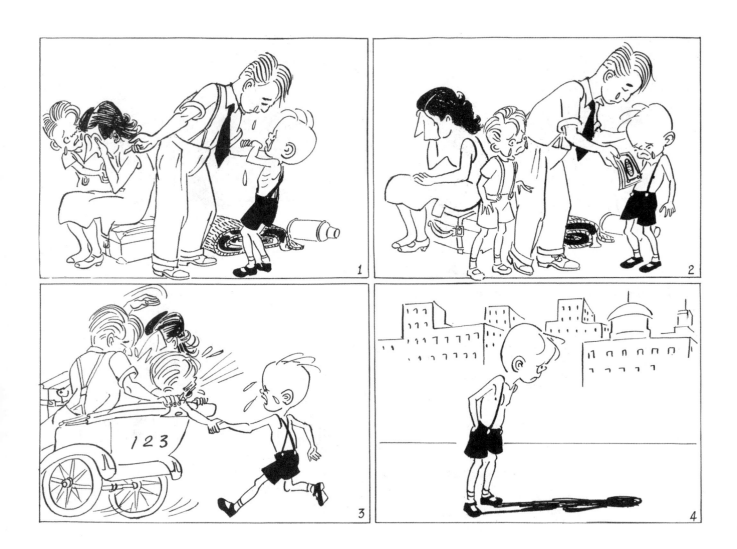

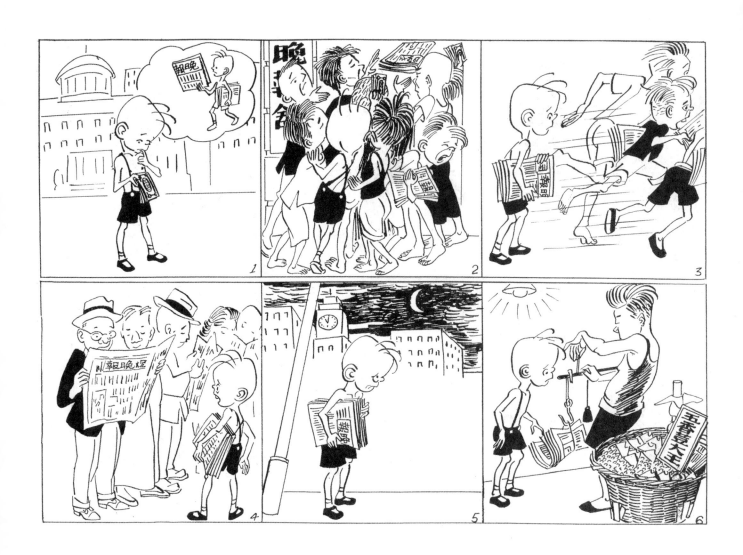

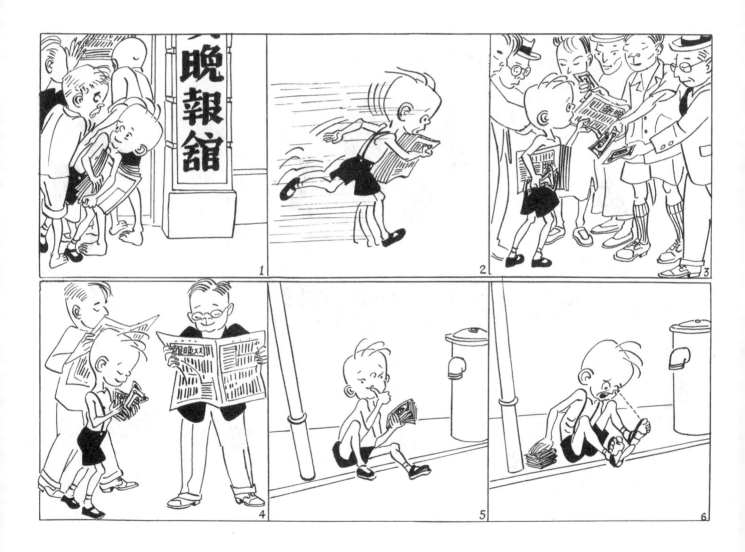

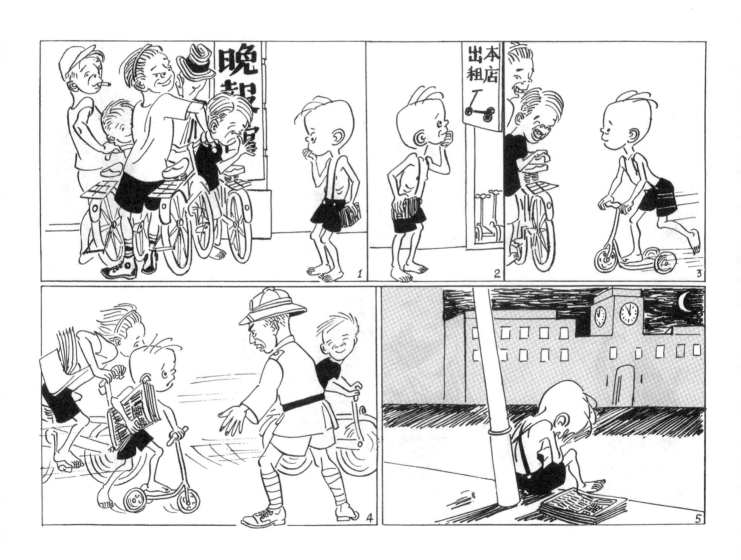

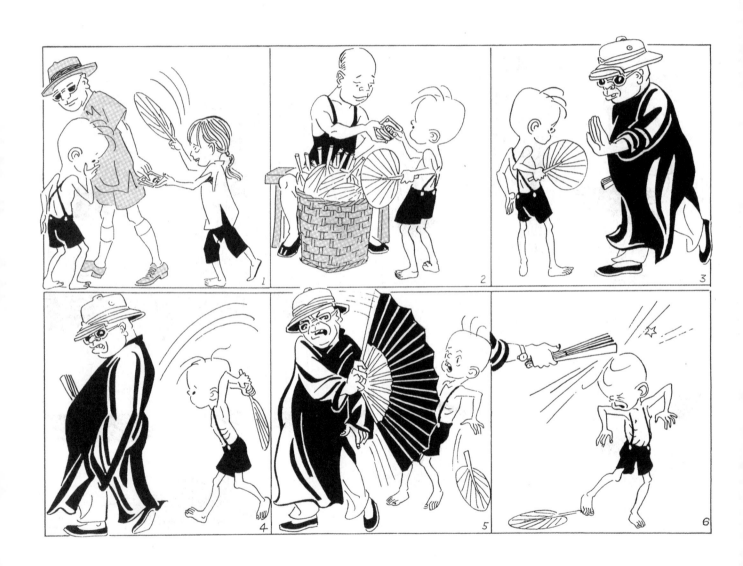

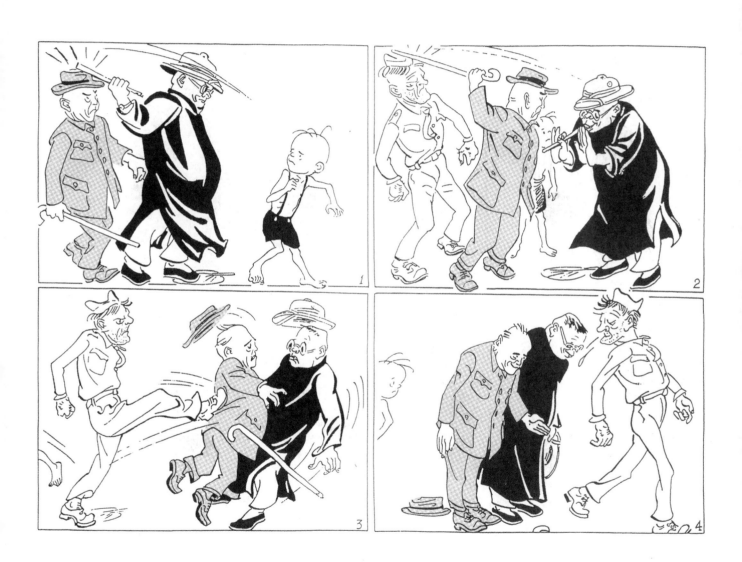

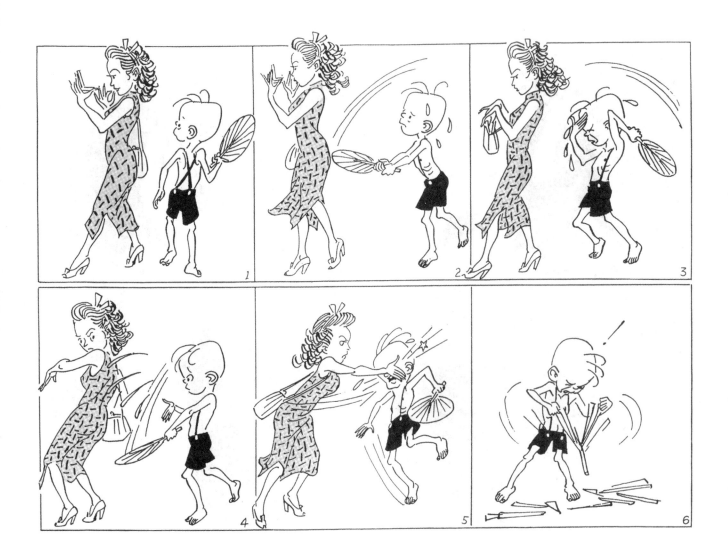

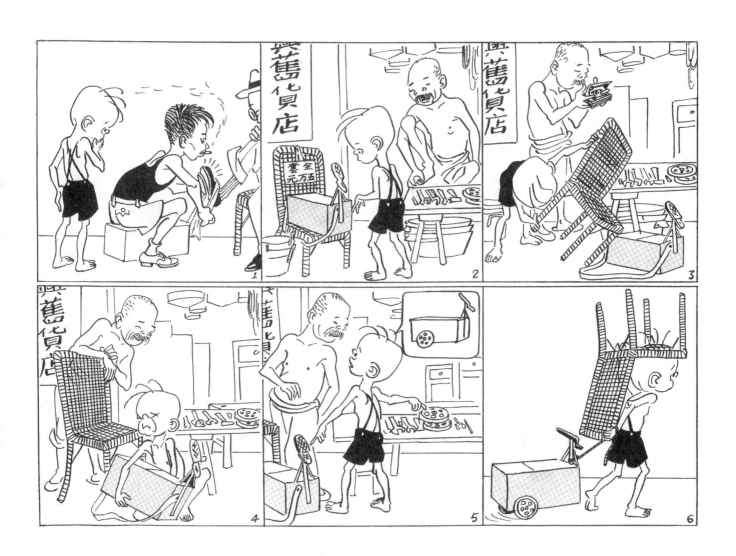

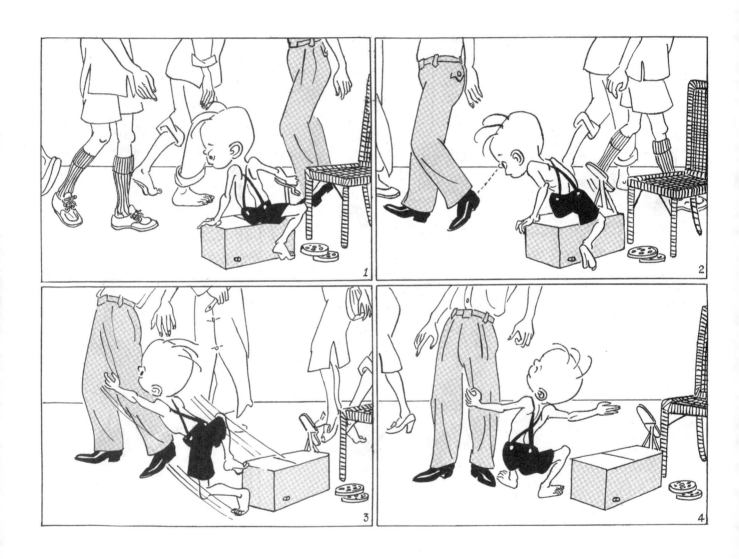

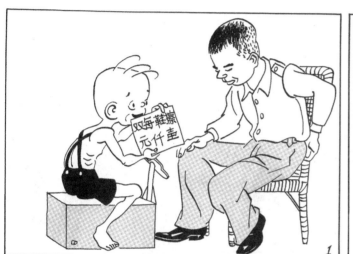

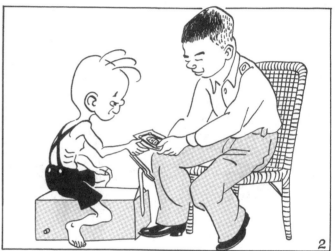

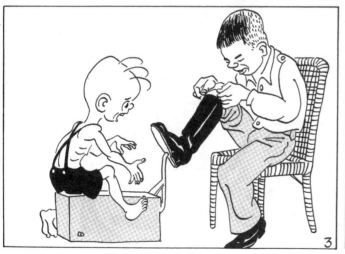

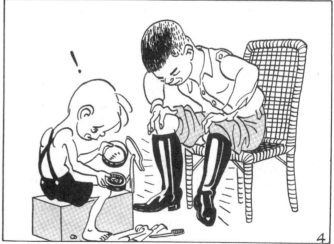

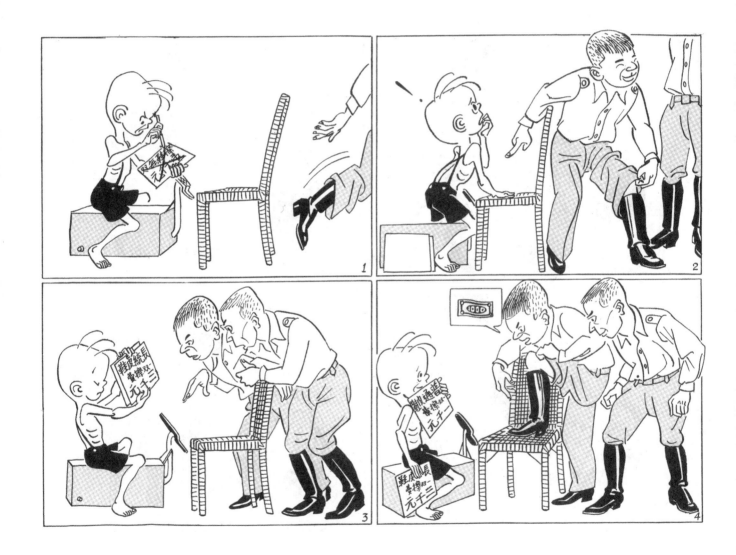

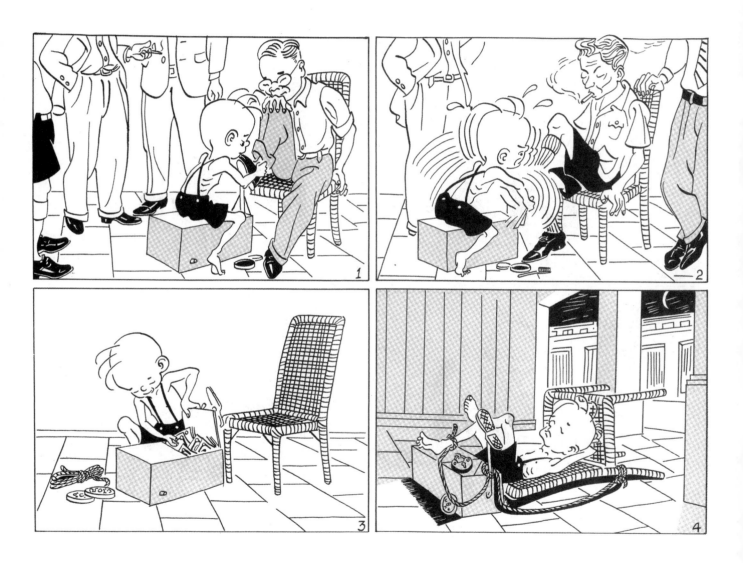

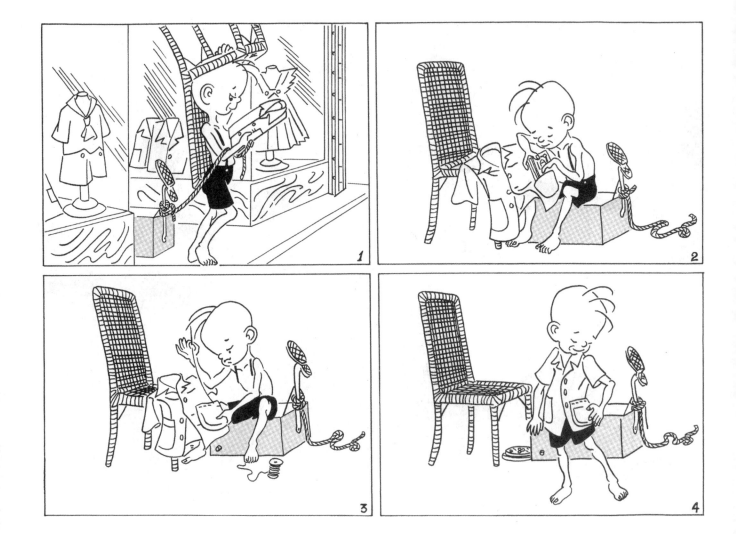

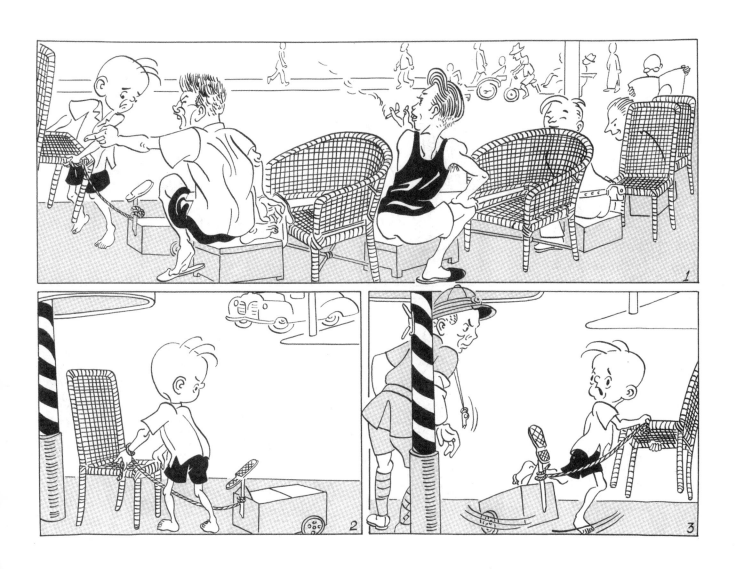

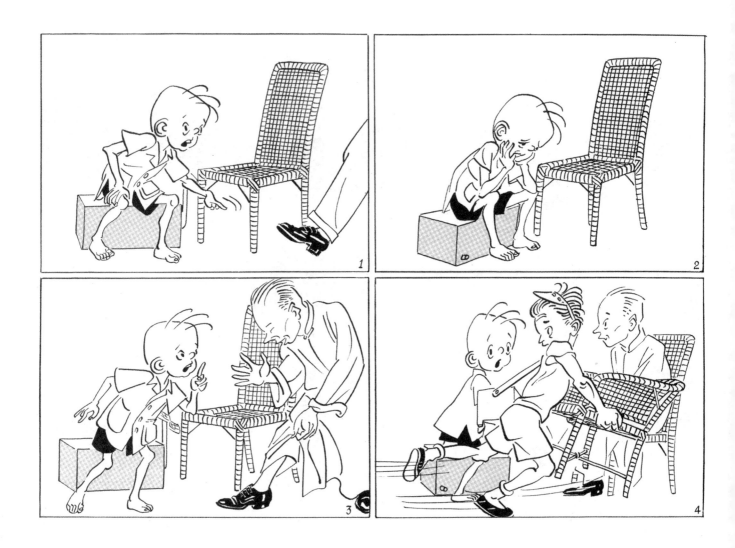

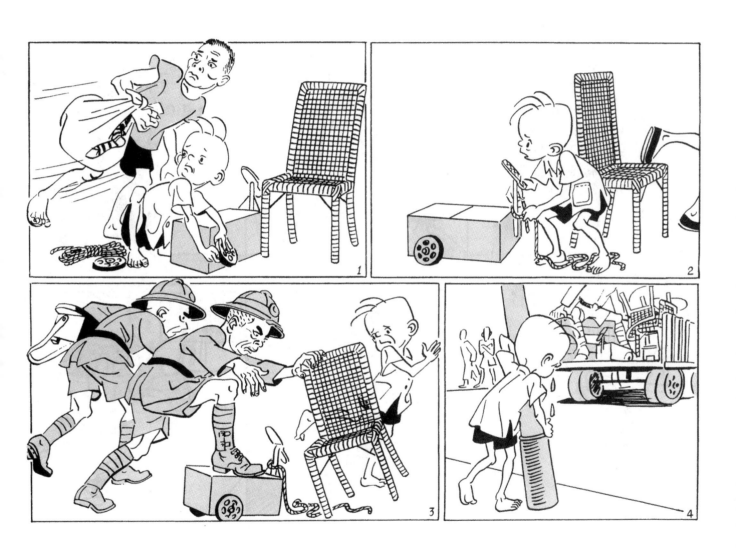

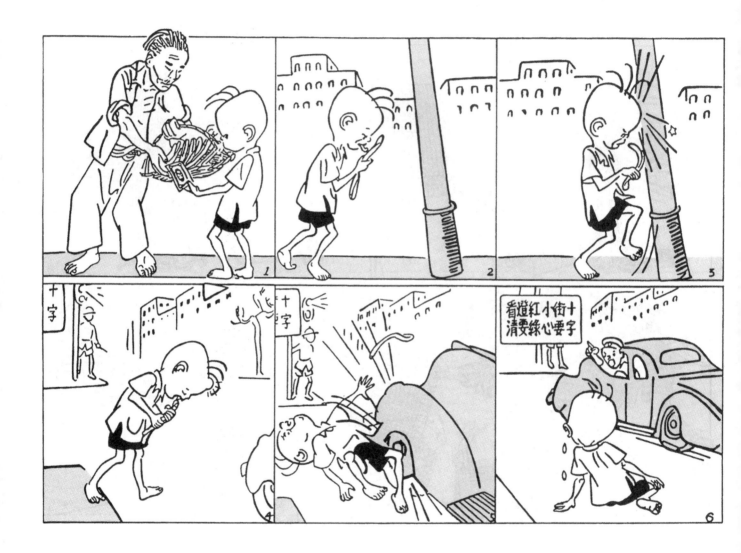

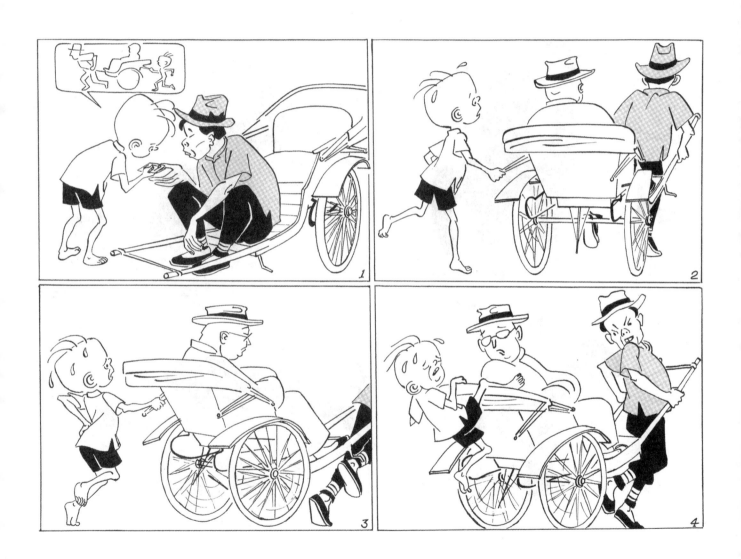

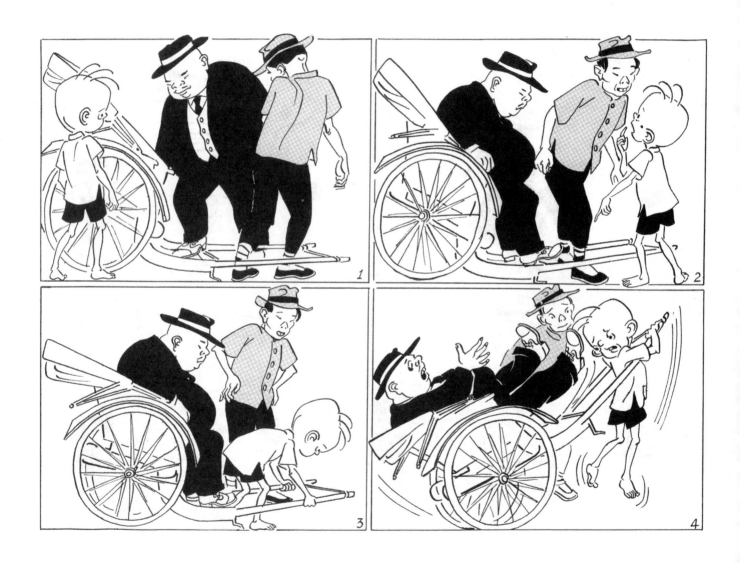

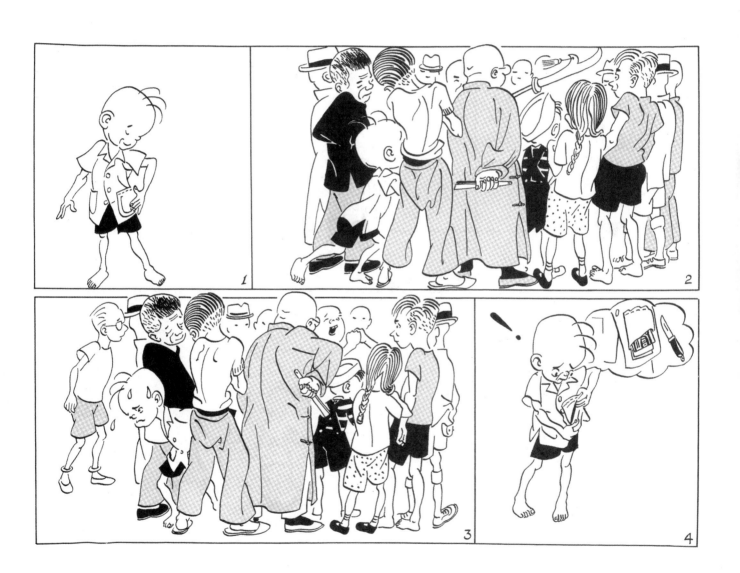

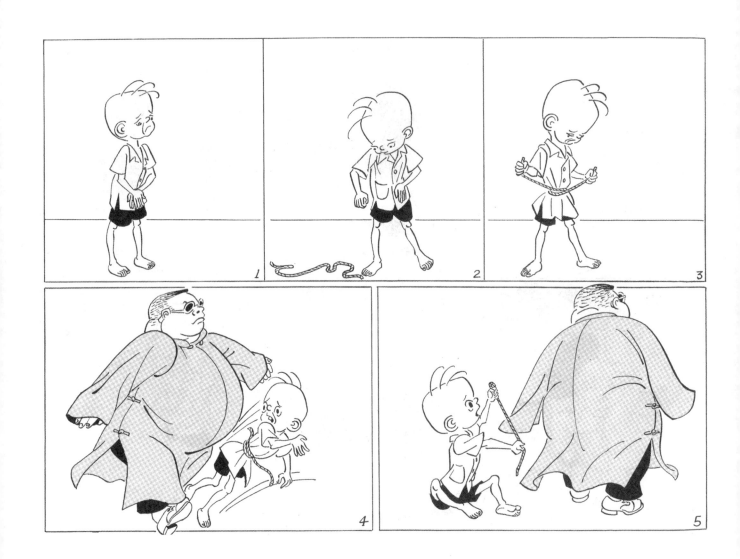

三 毛 流 浪 記

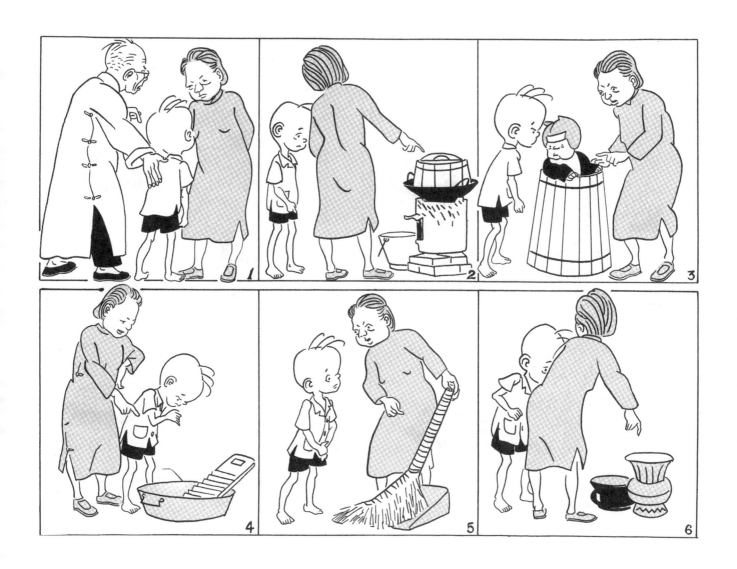

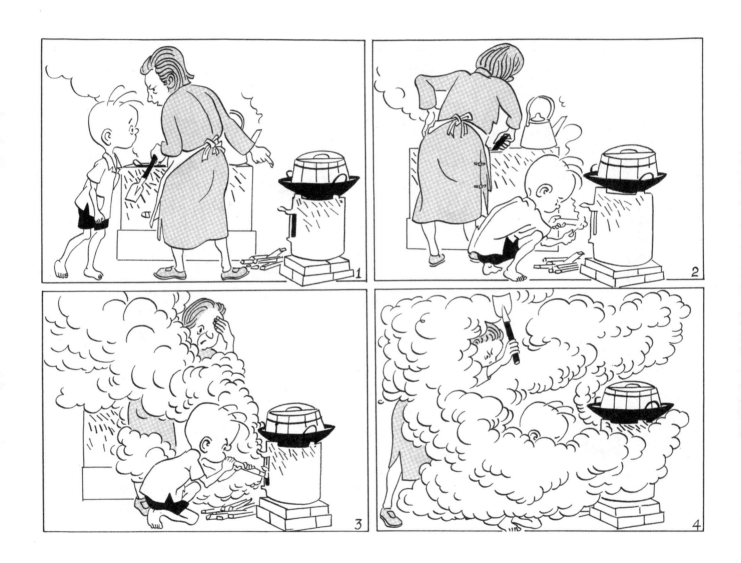

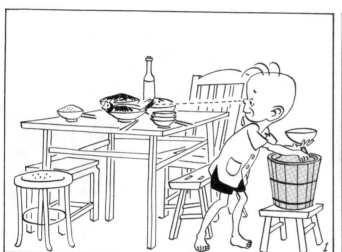

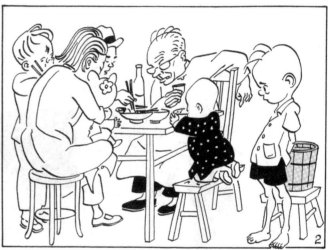

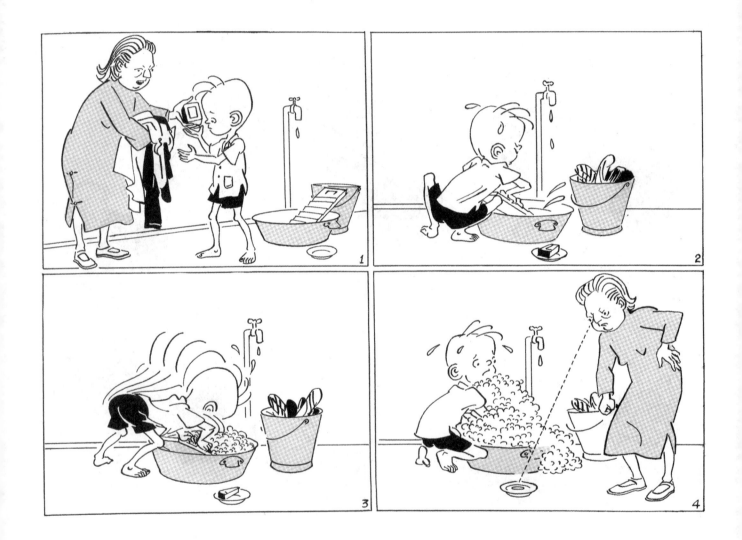

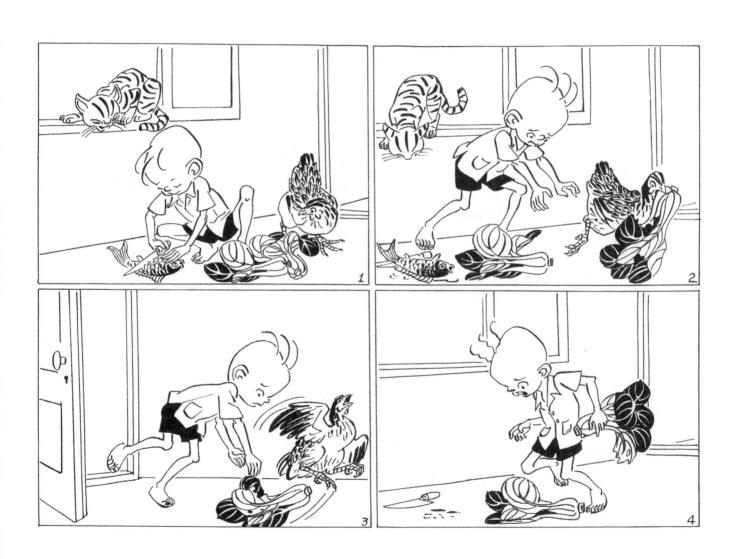

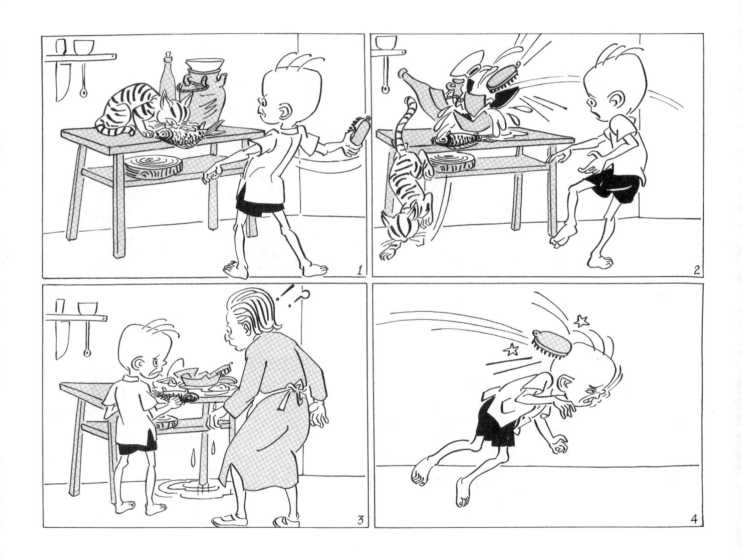

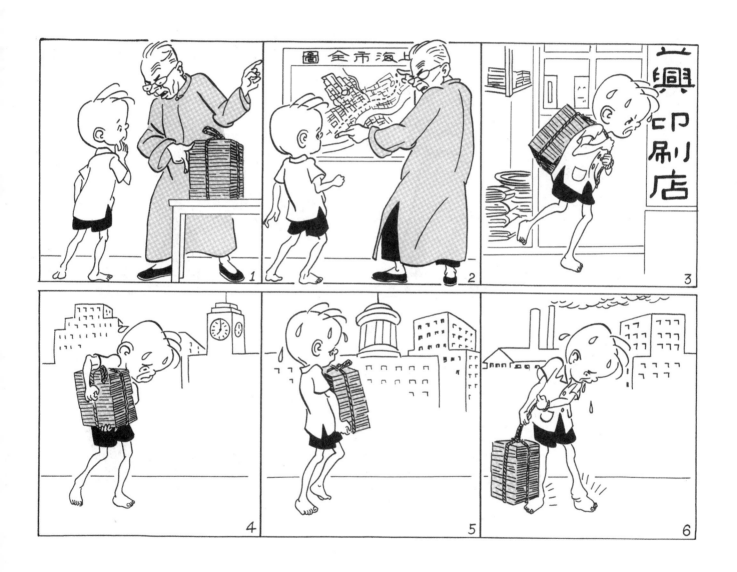

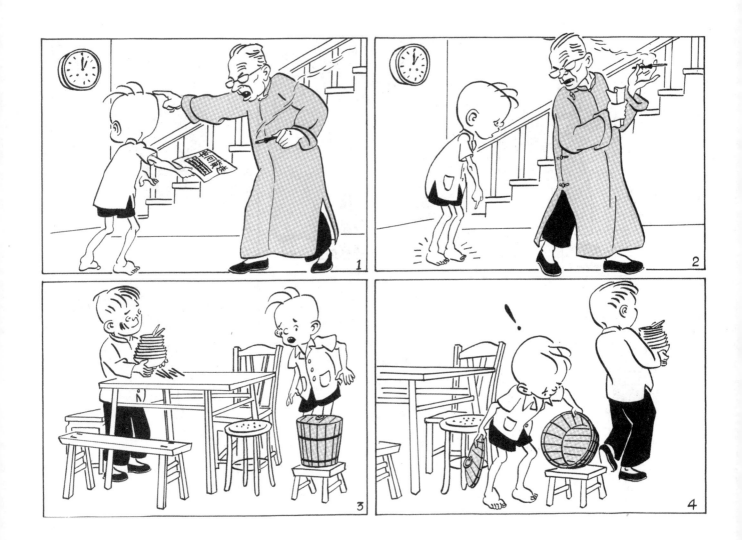

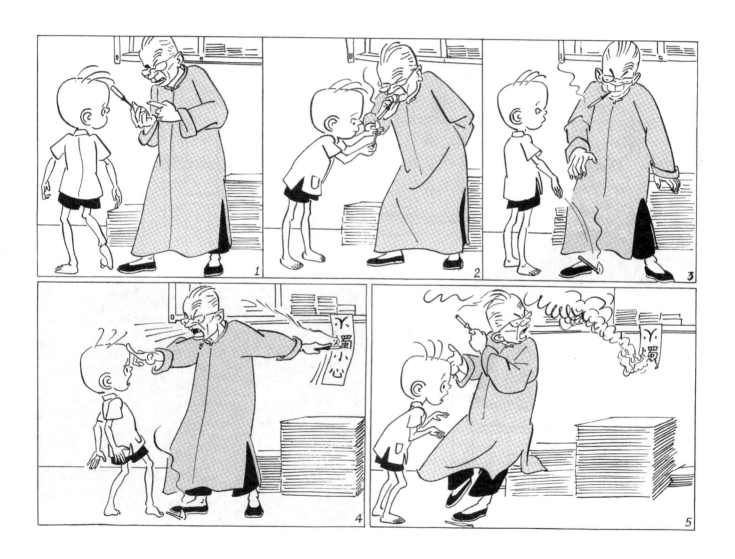

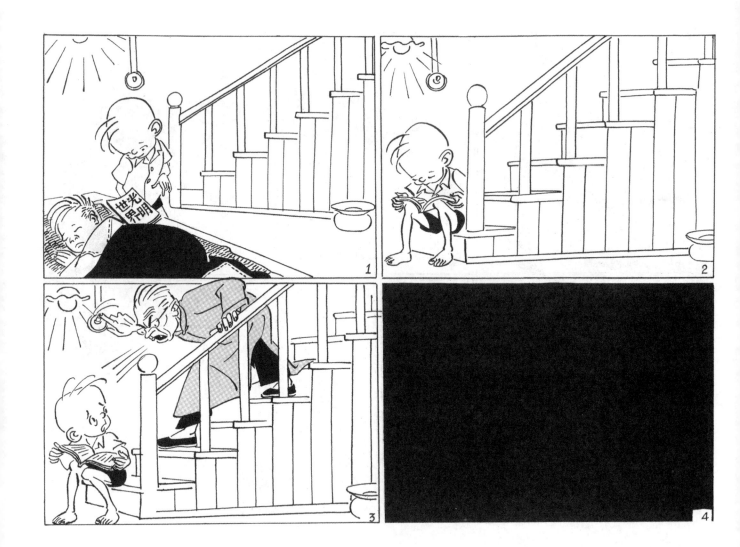

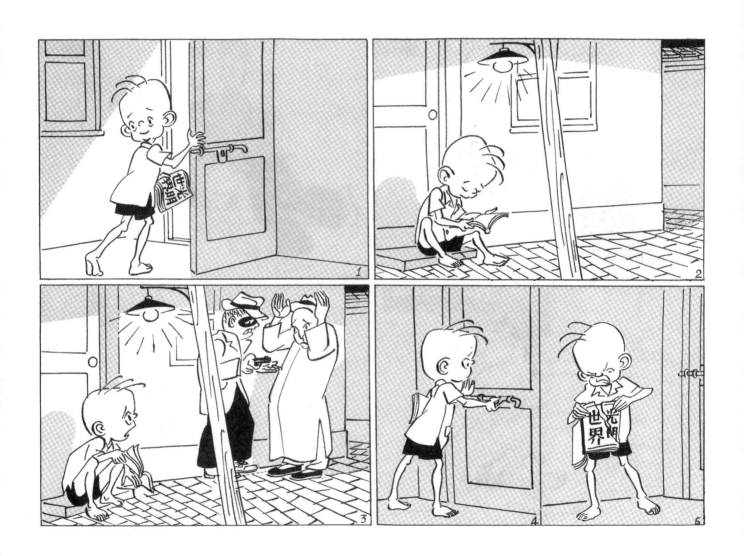

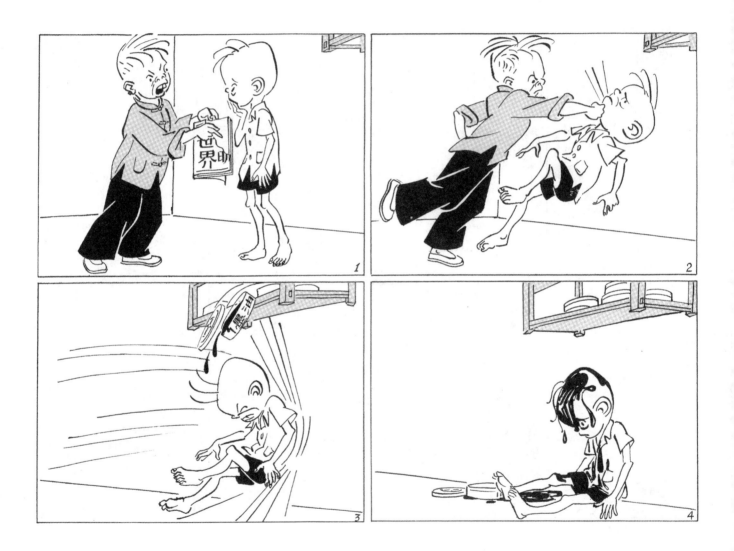

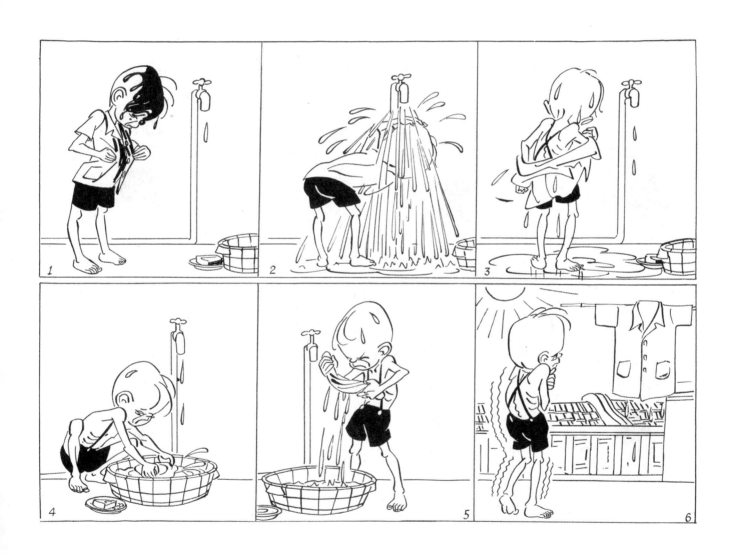

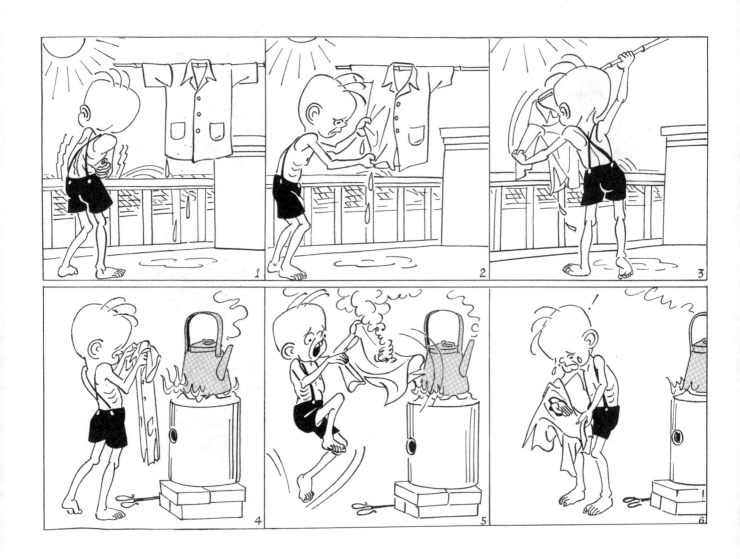

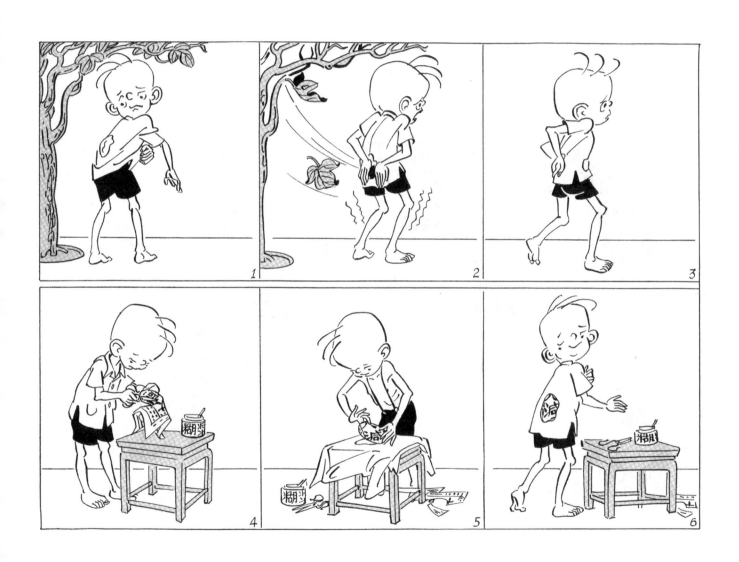

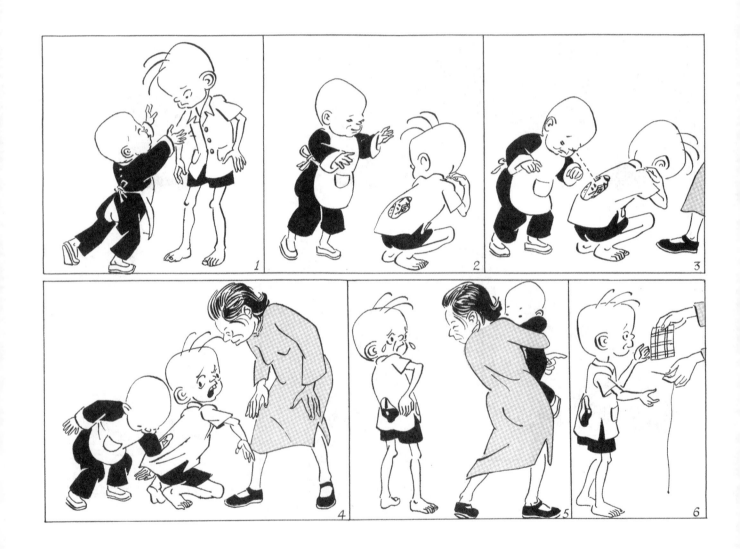

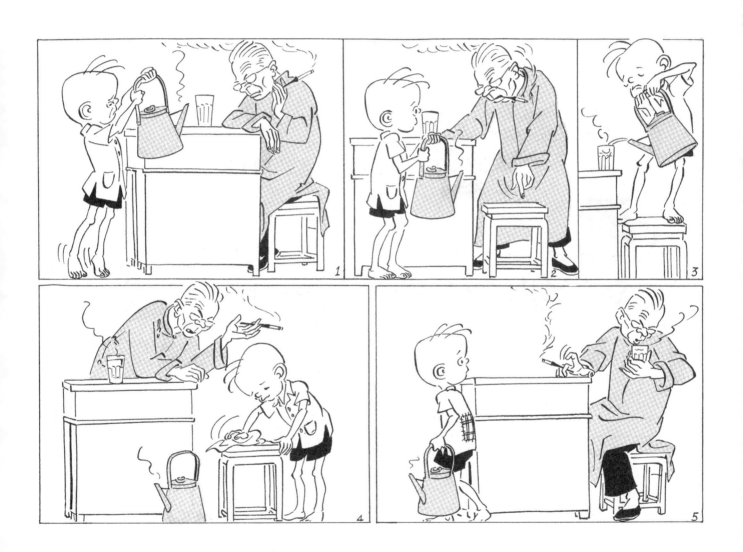

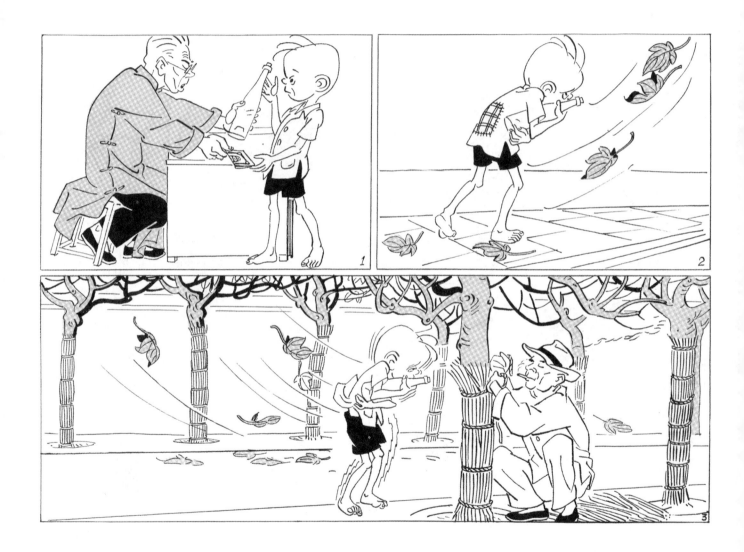

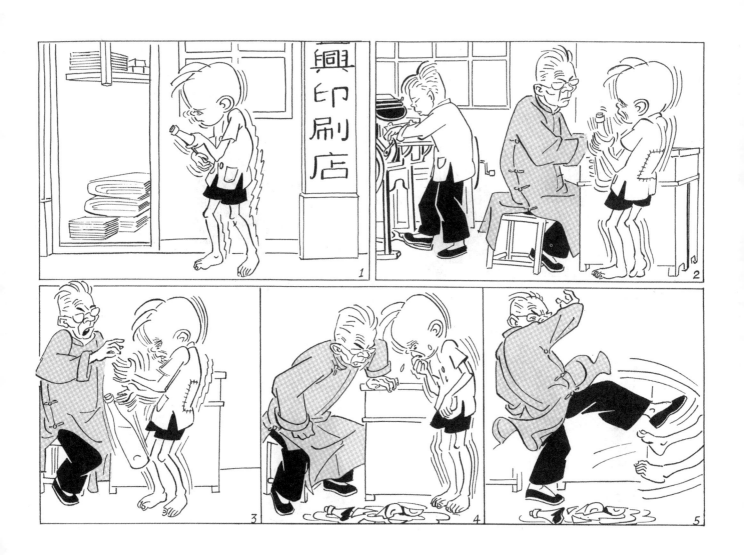

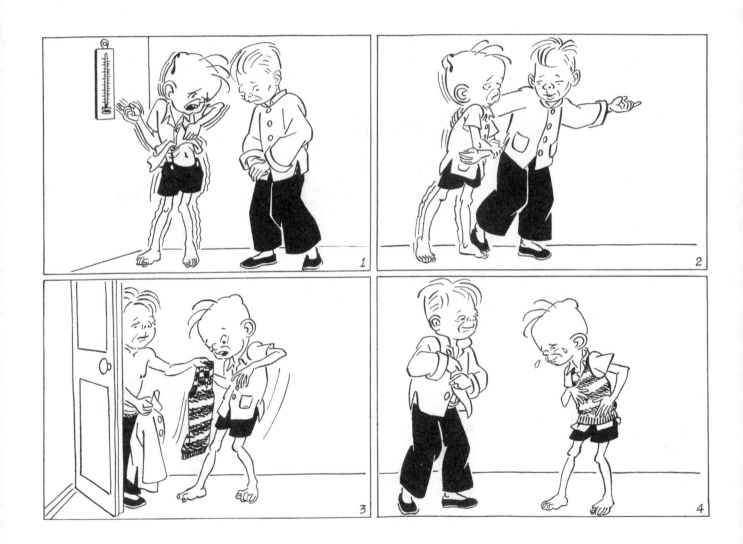

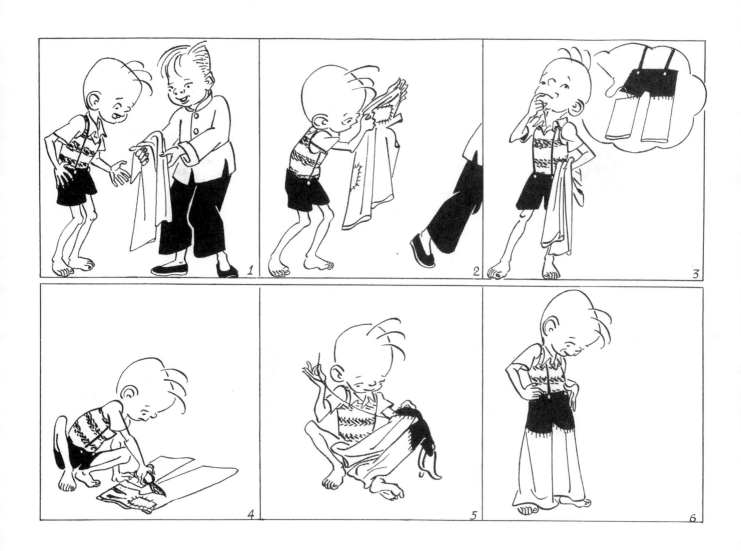

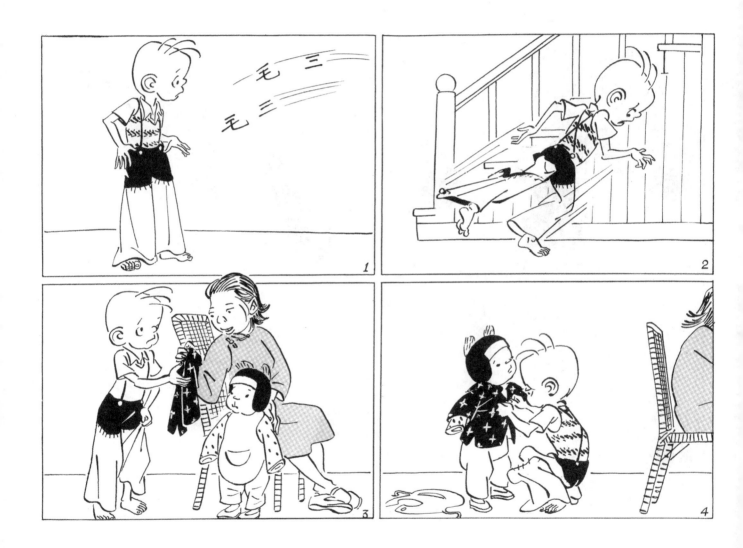

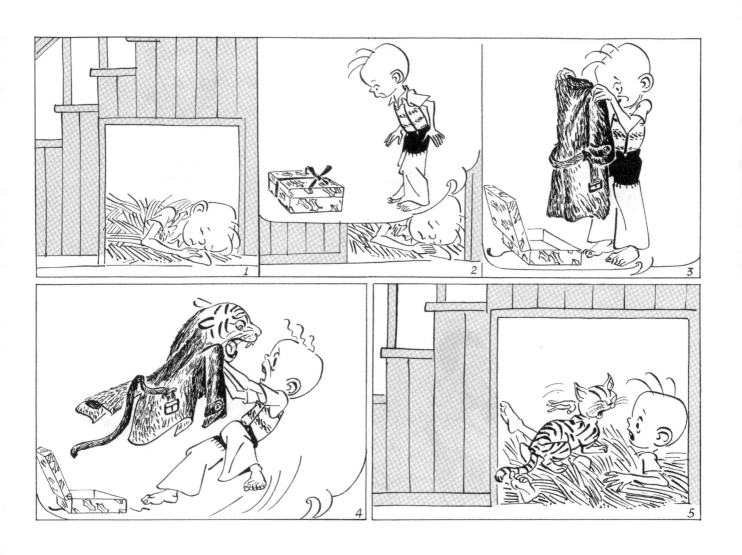

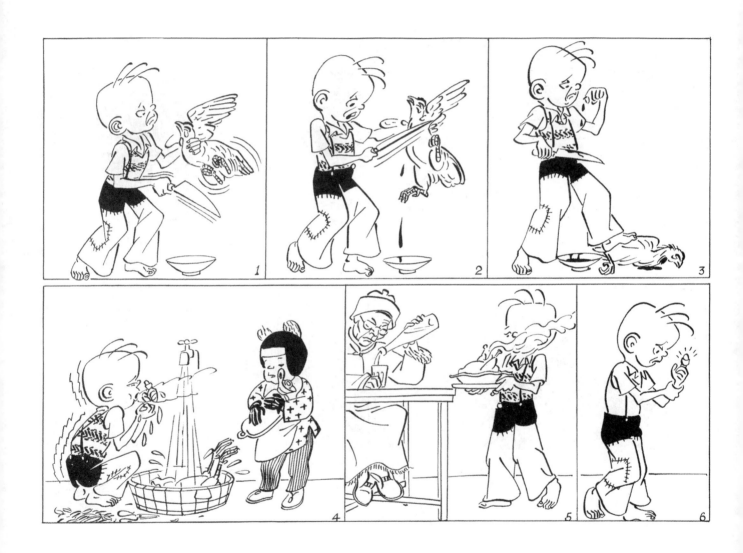

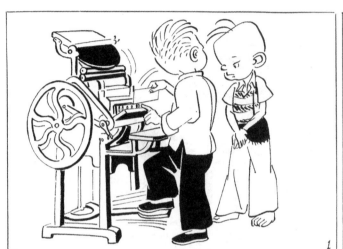
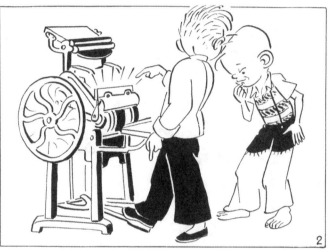
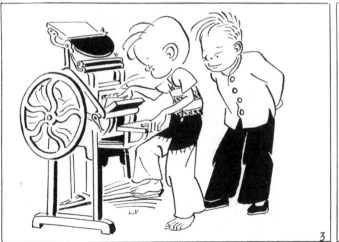

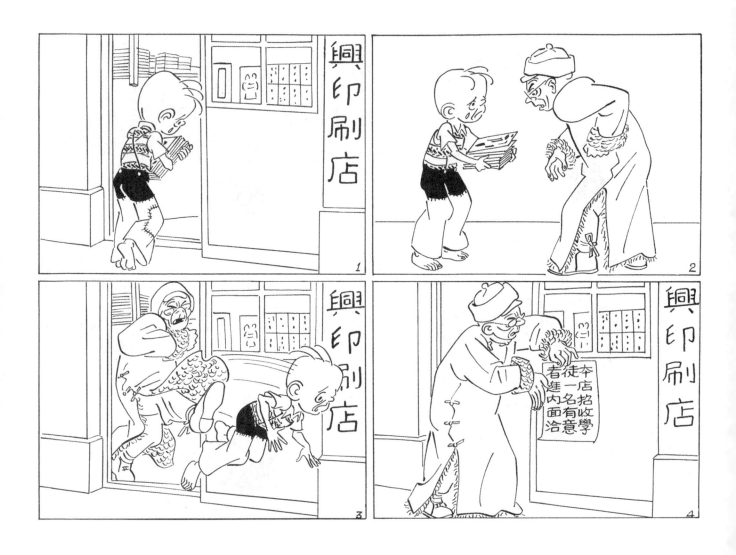

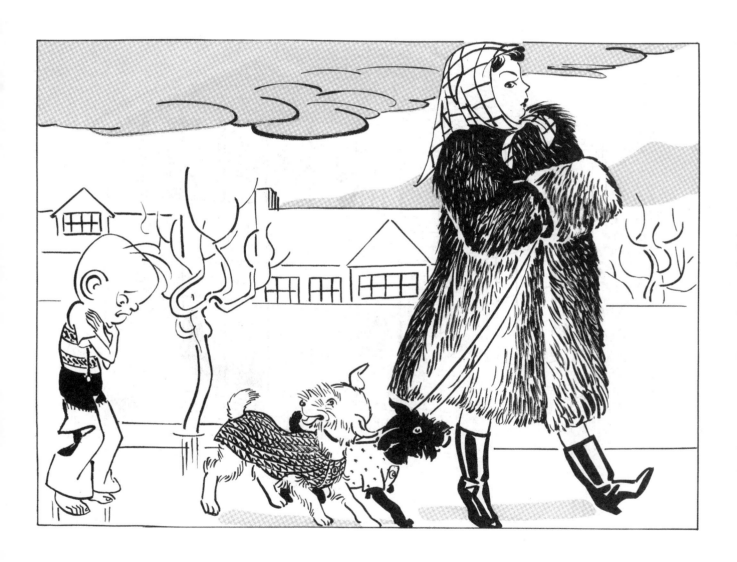

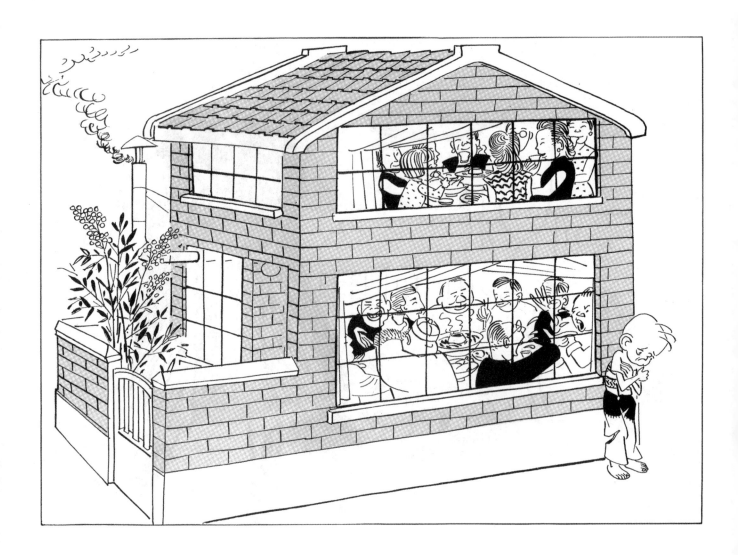

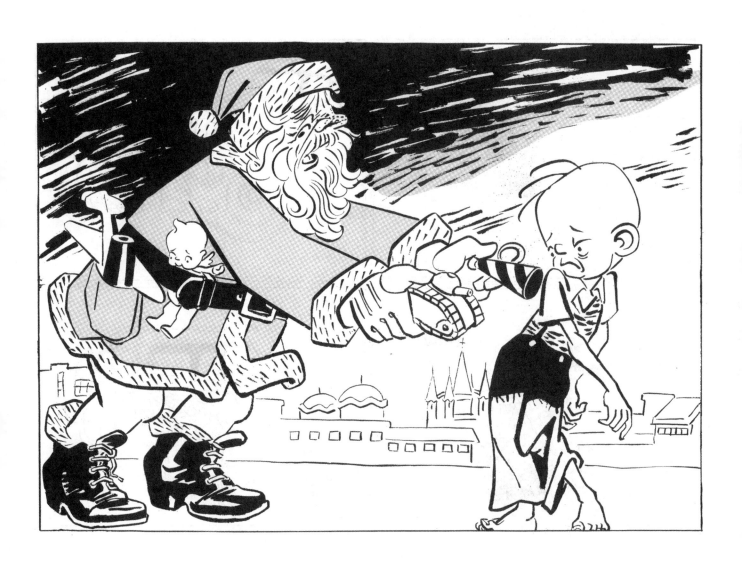

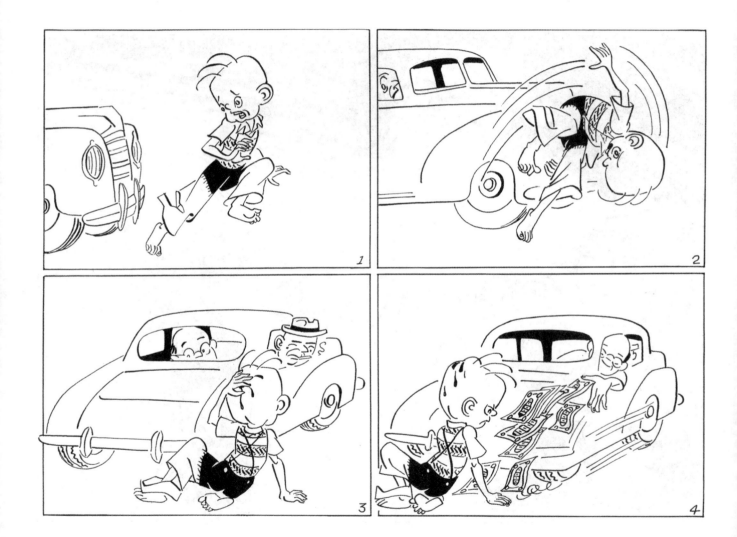

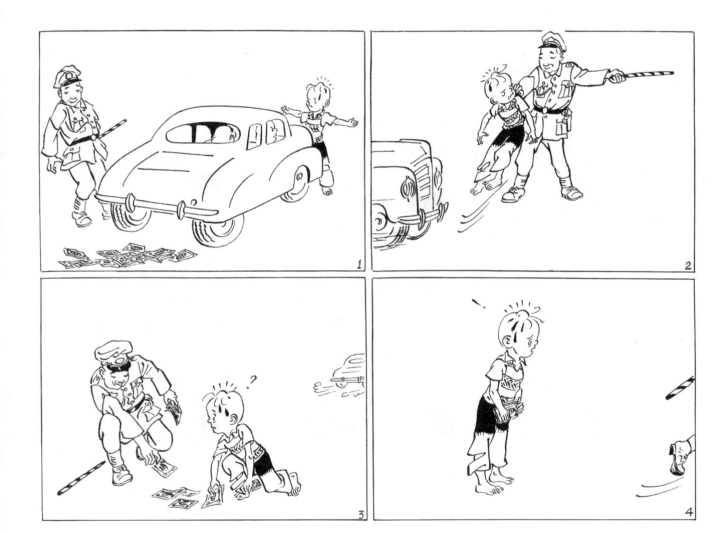

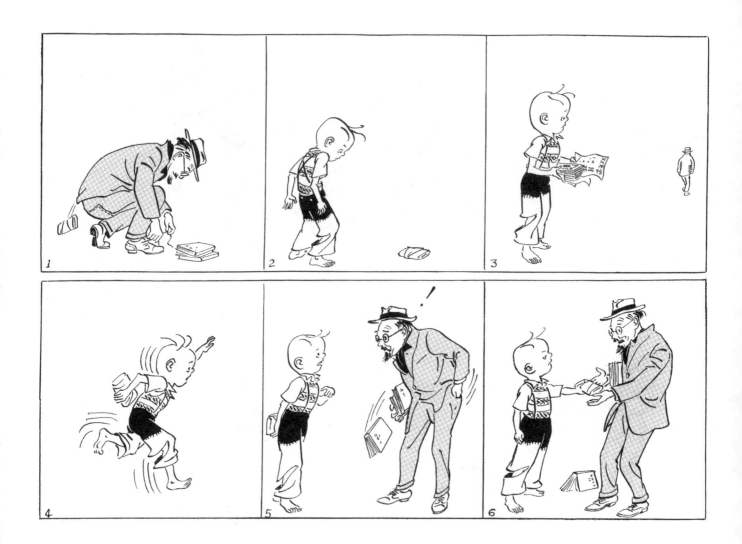

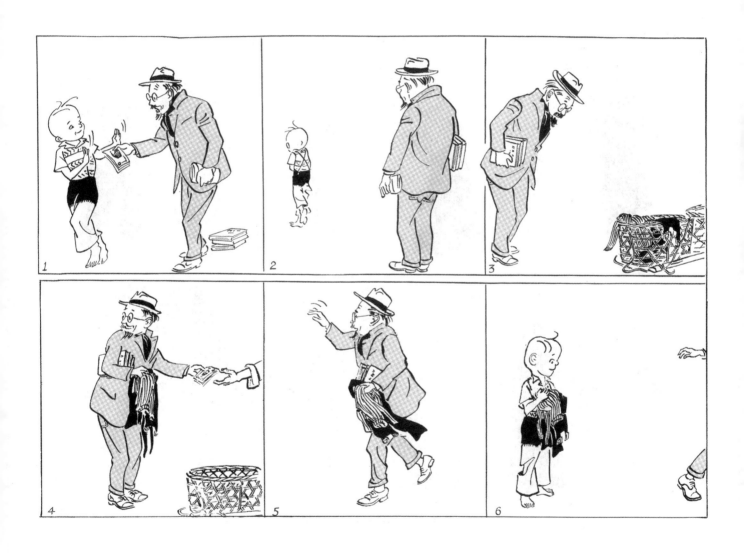

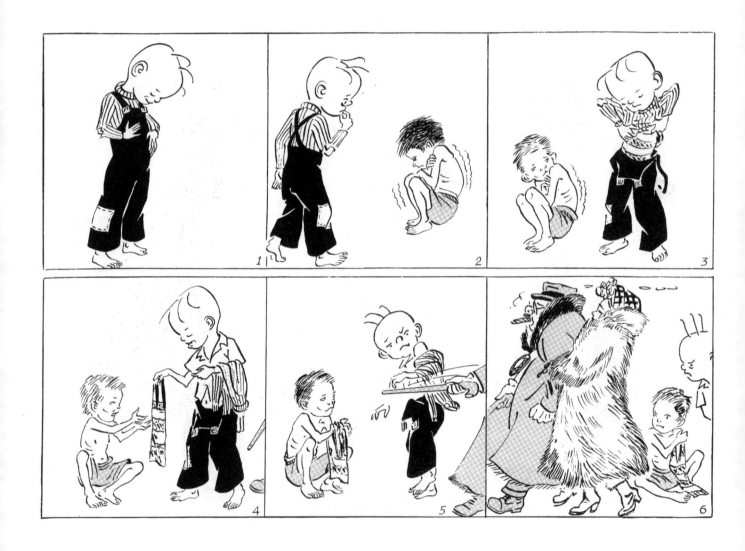

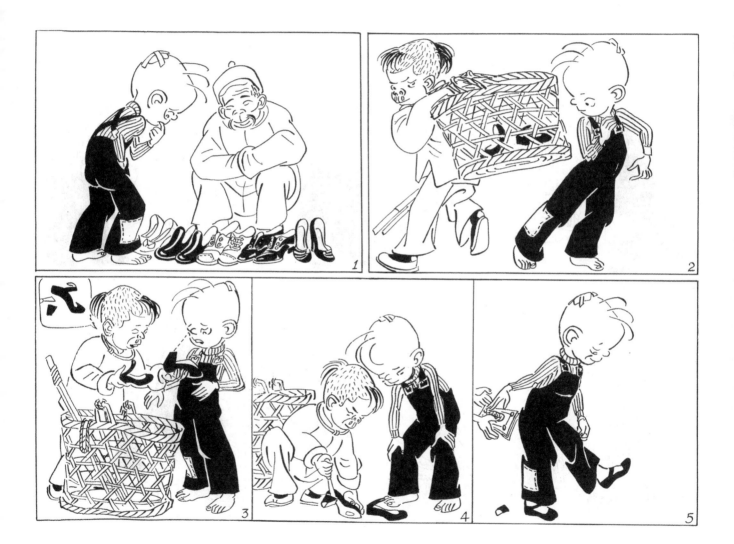

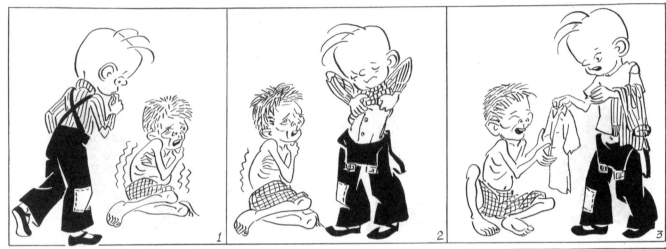

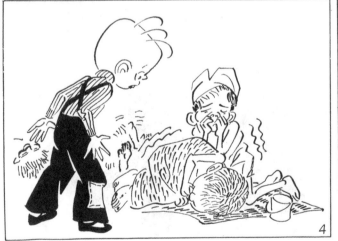

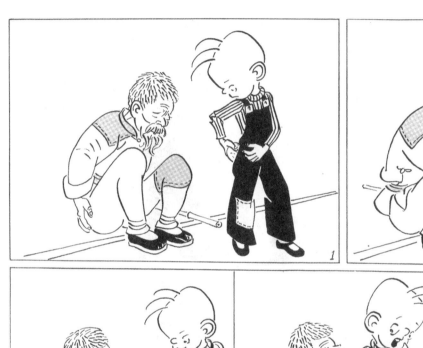
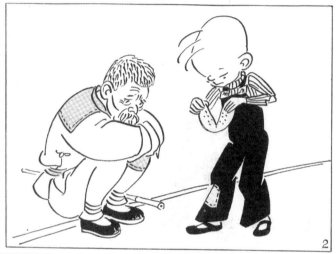
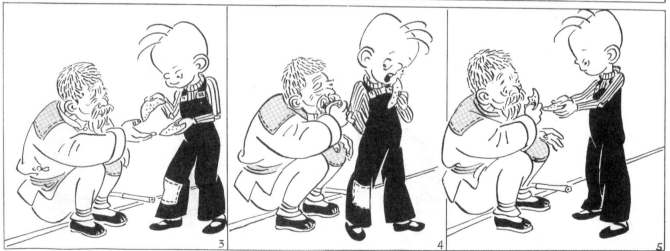

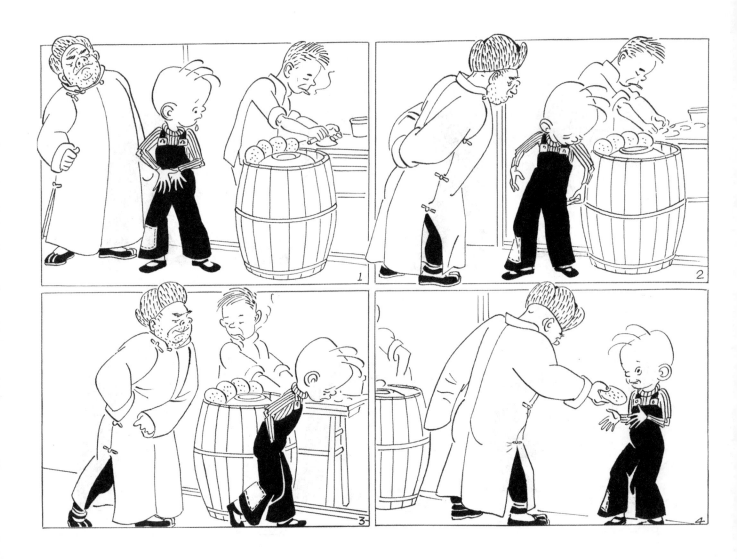

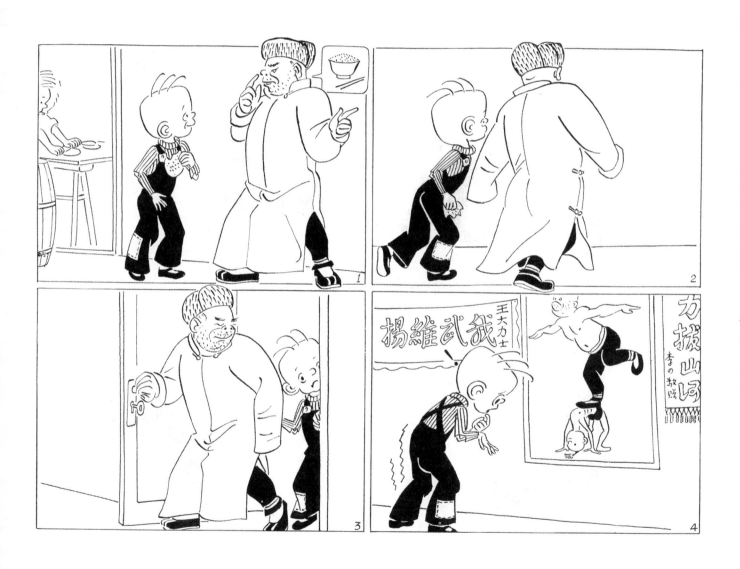

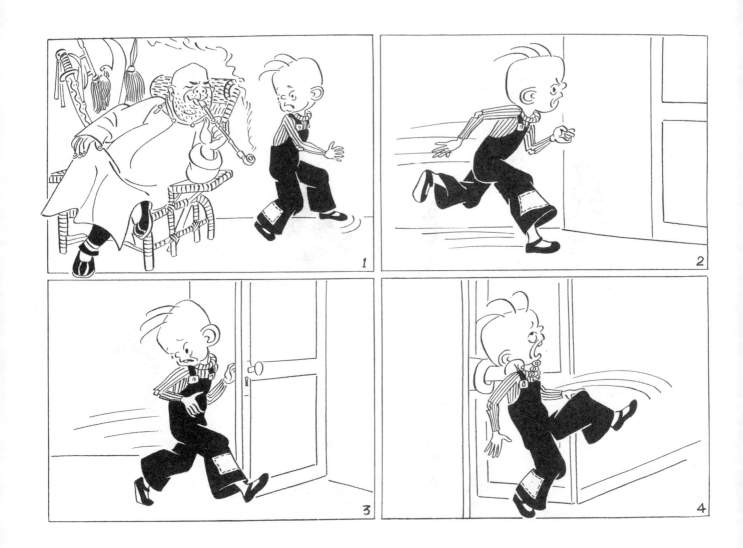

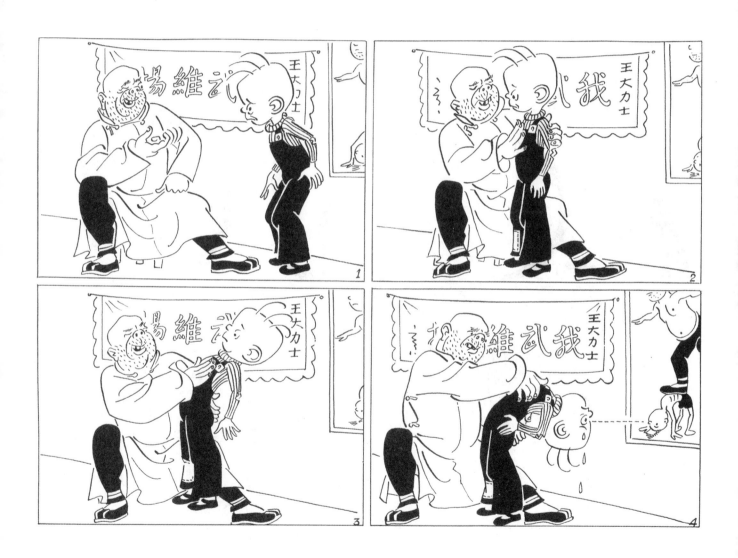

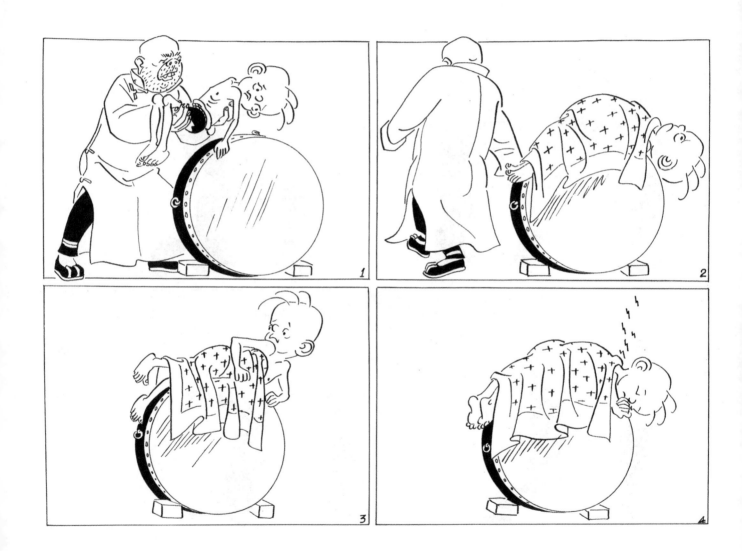

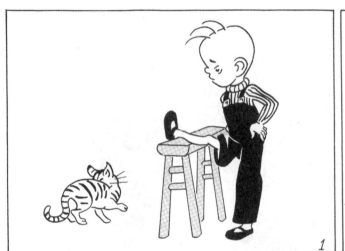

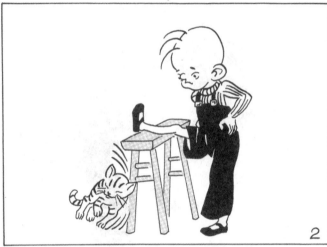

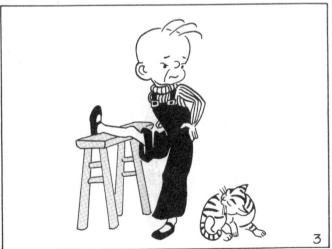

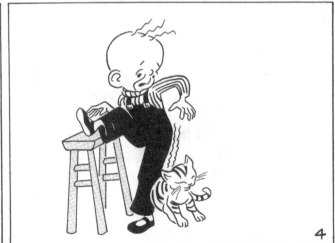

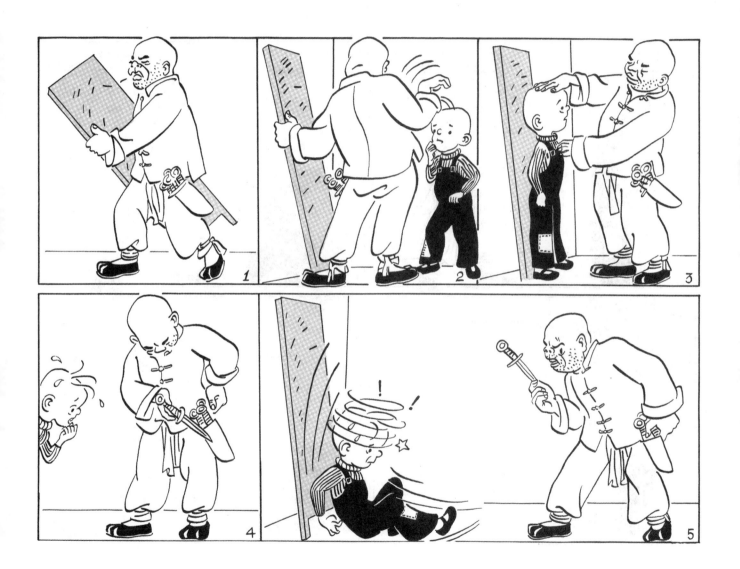

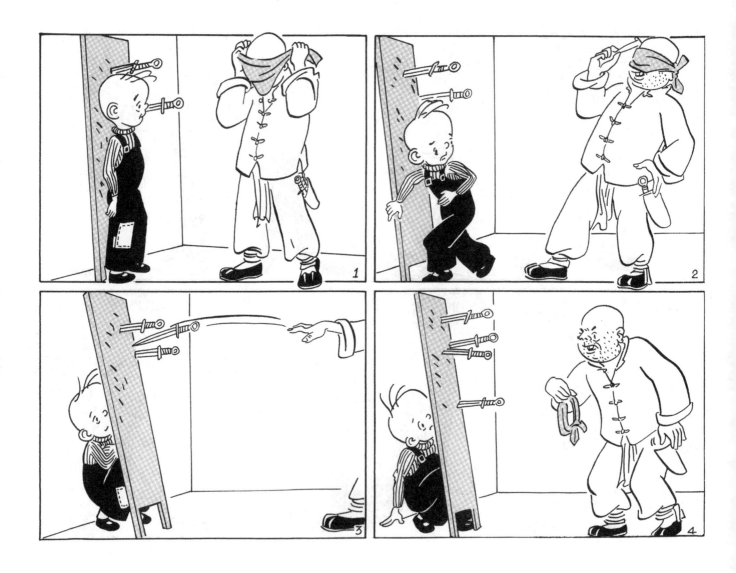

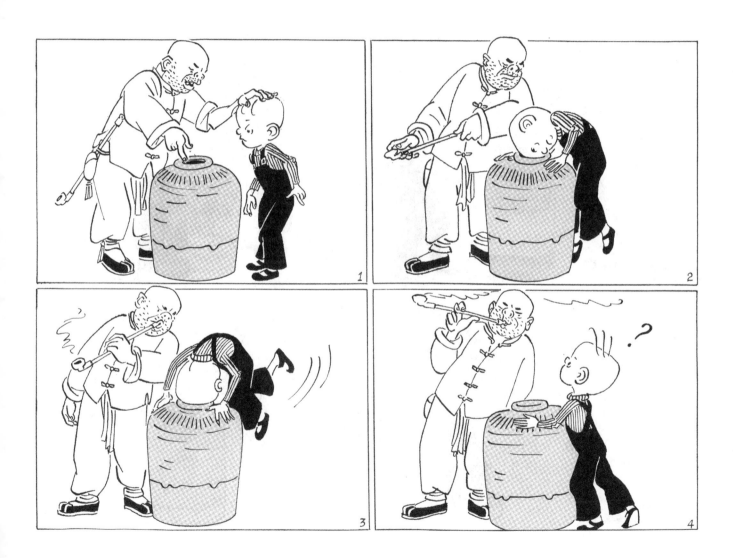

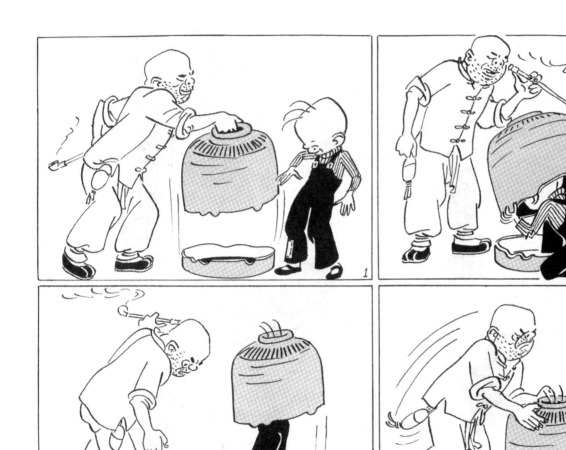

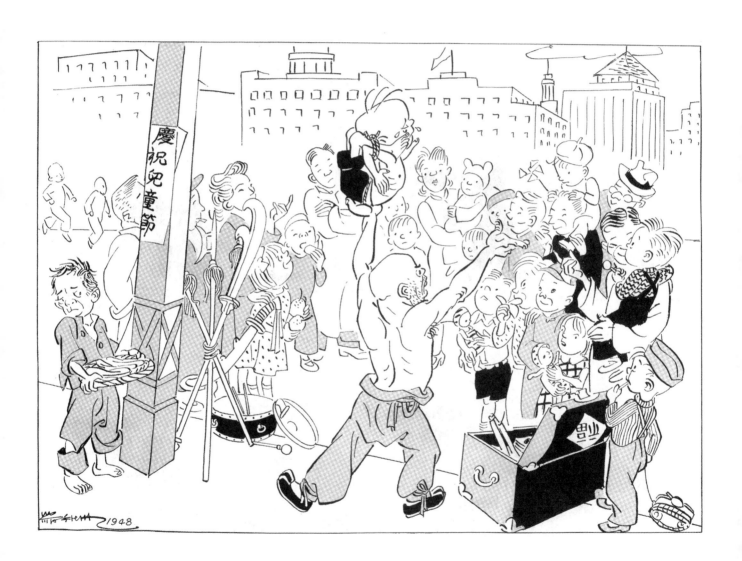

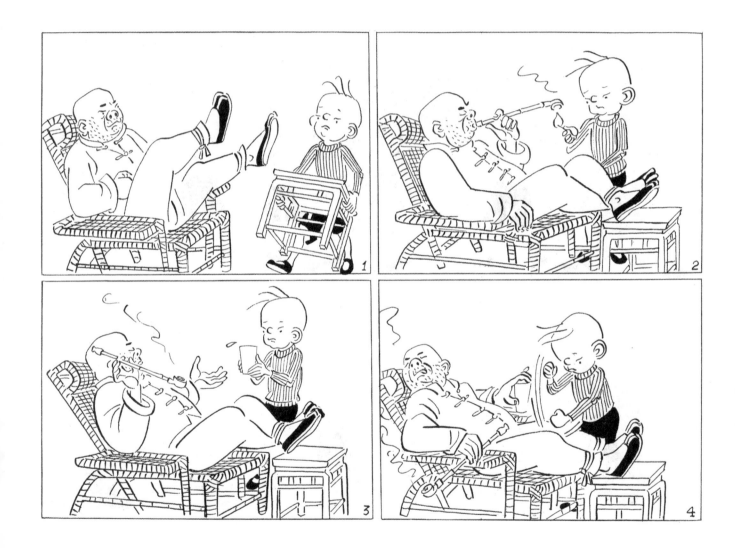

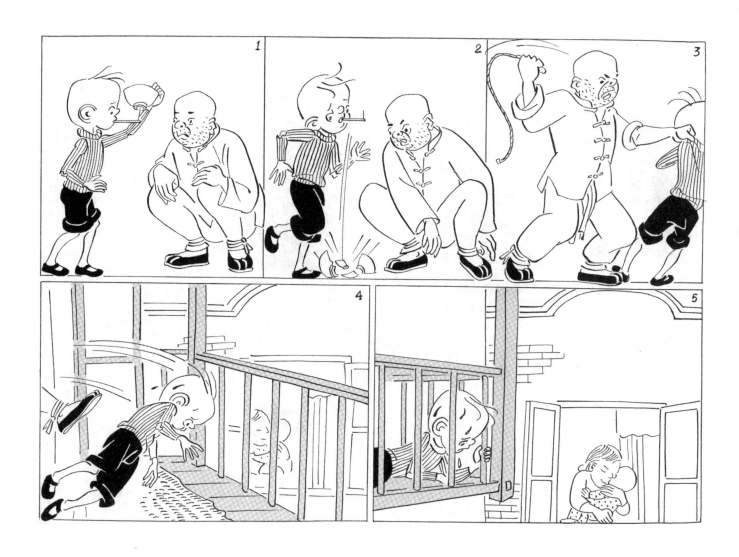

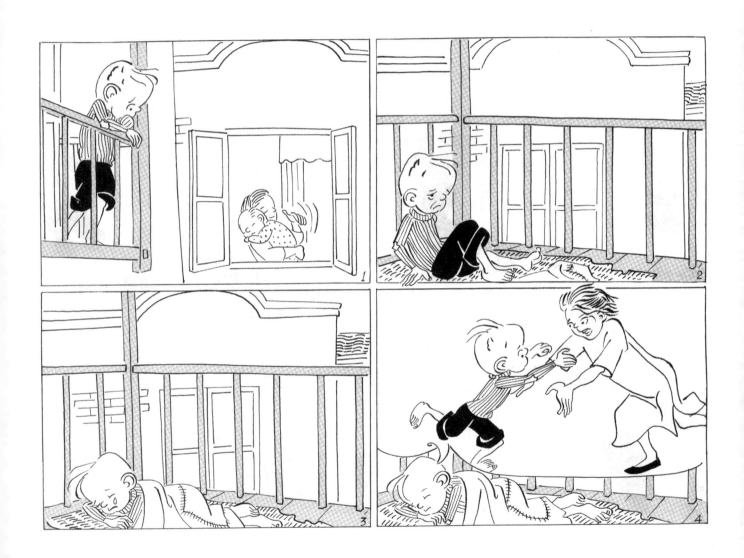

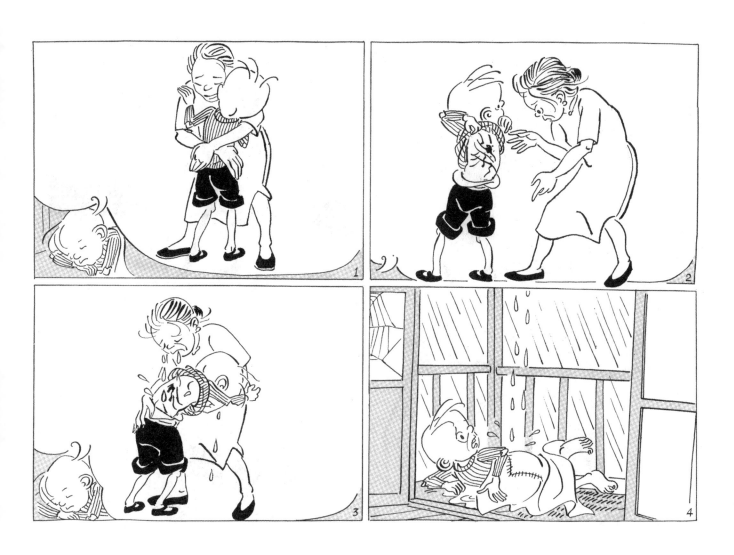

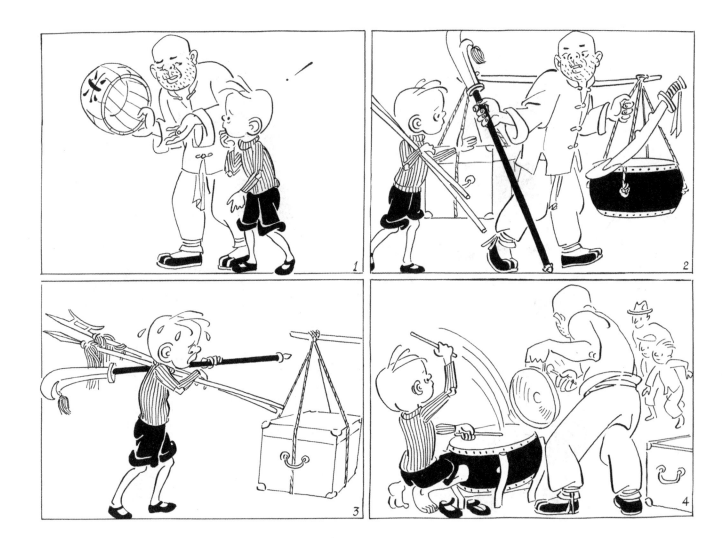

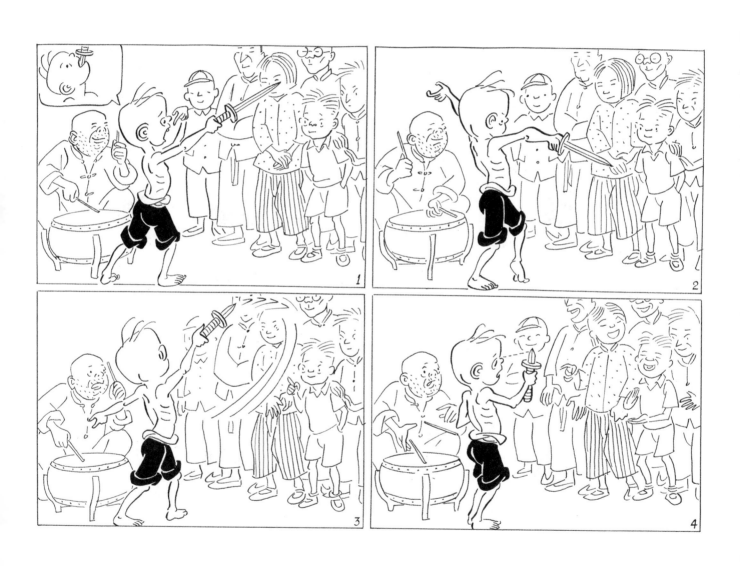

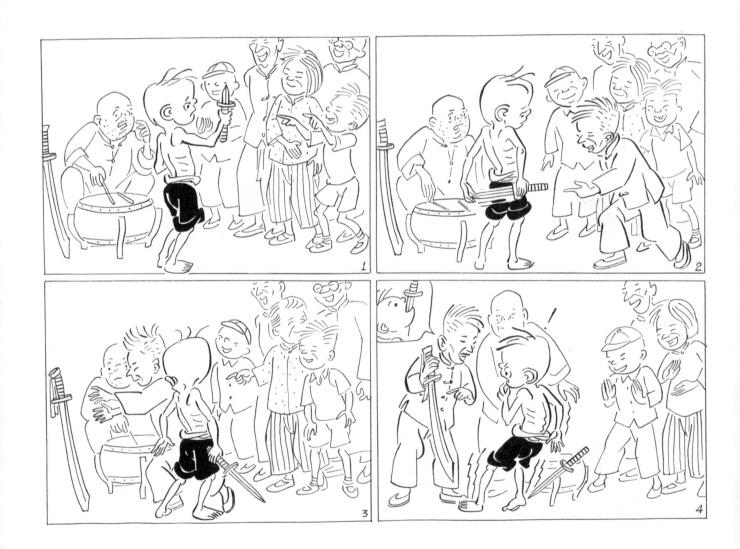

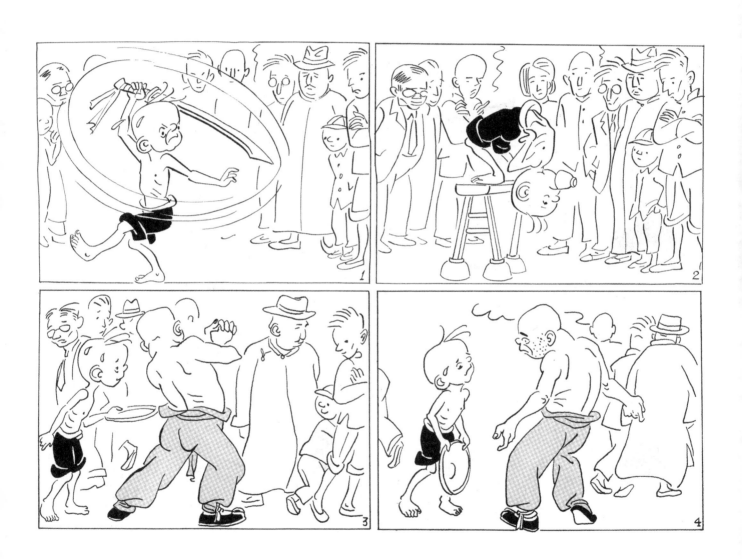

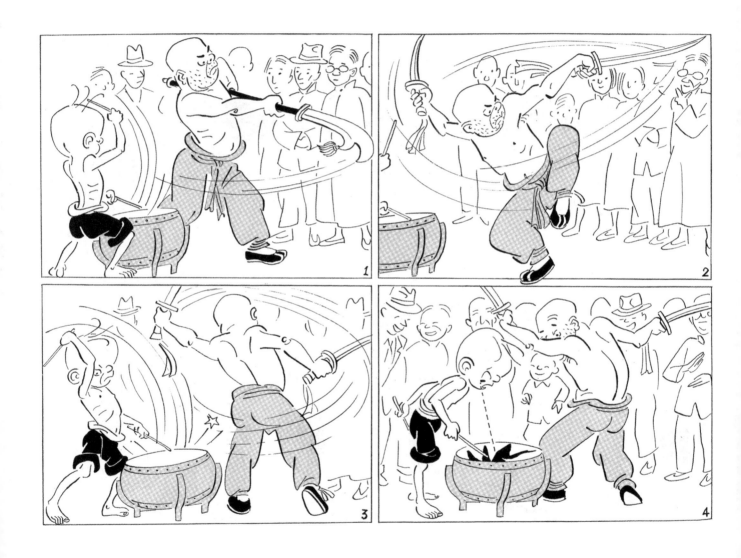

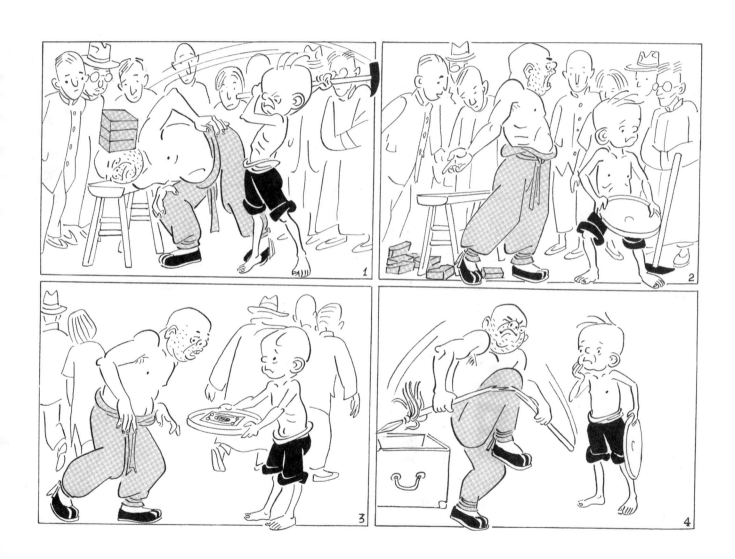

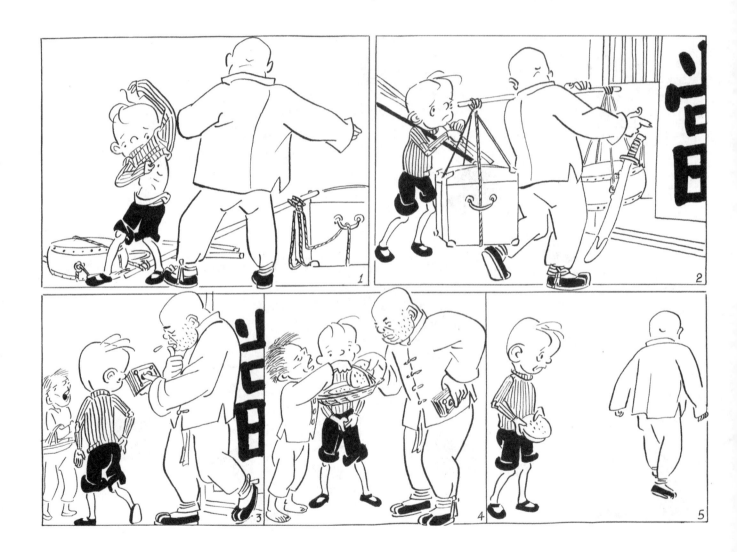

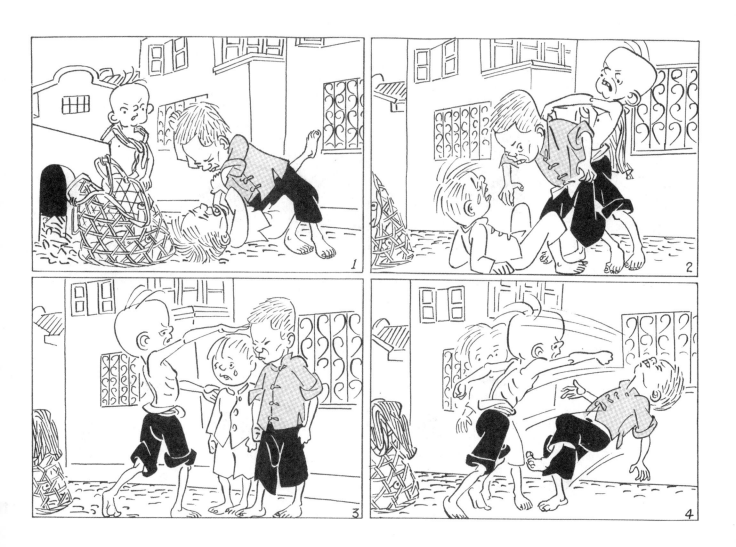

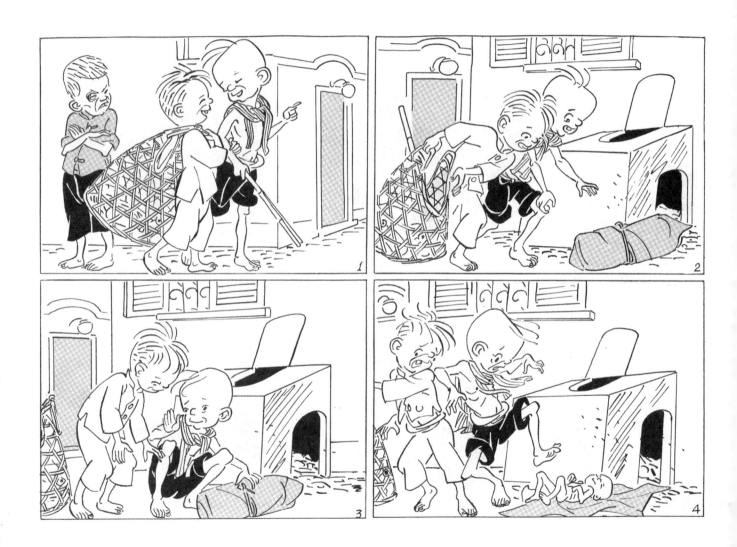

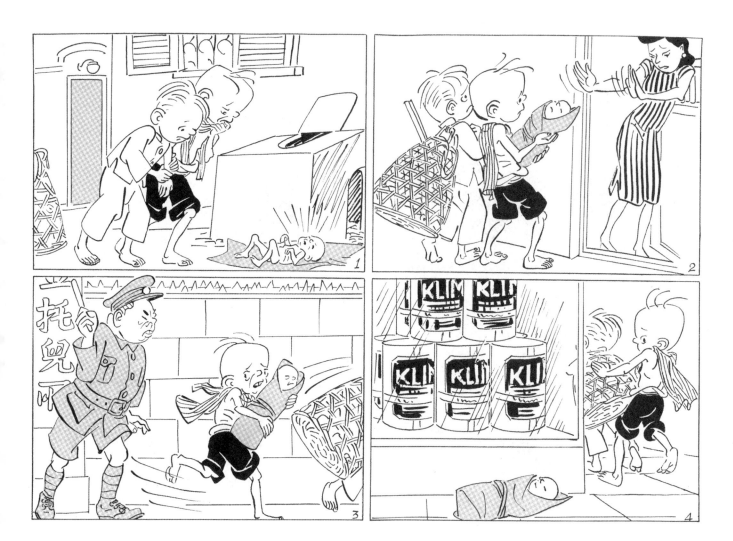

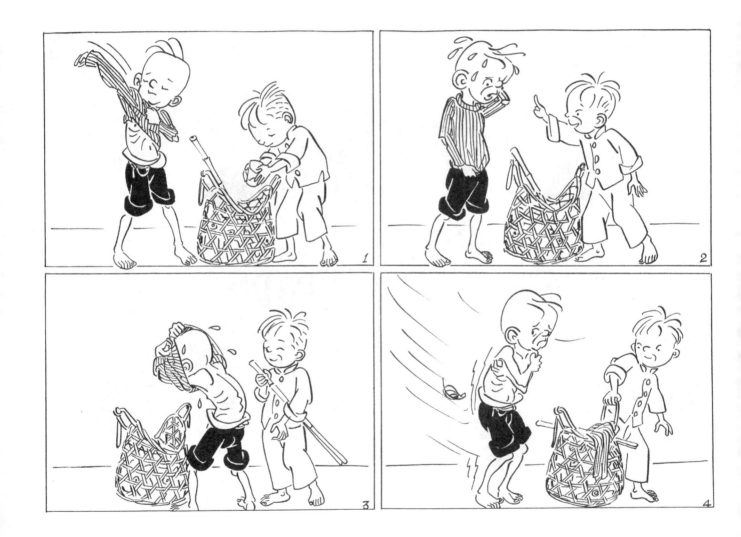

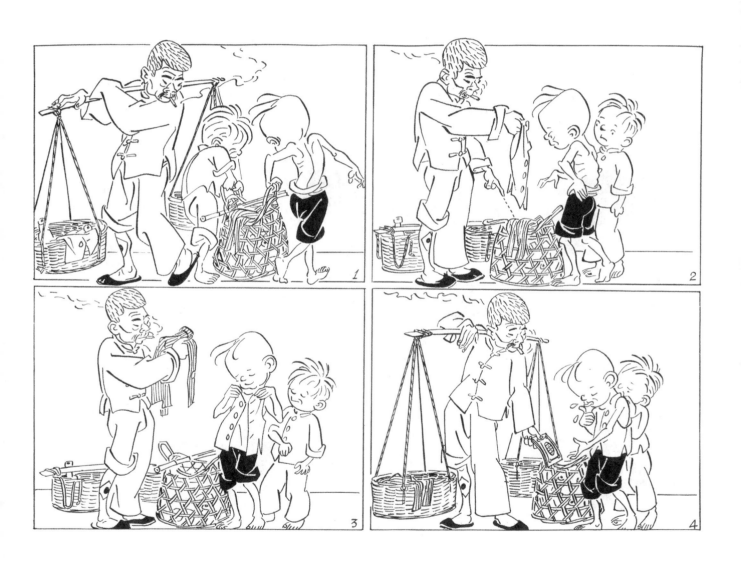

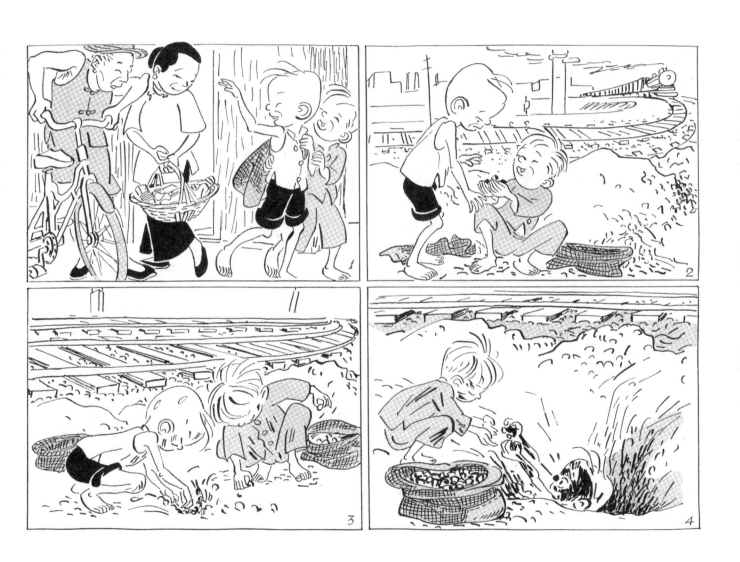

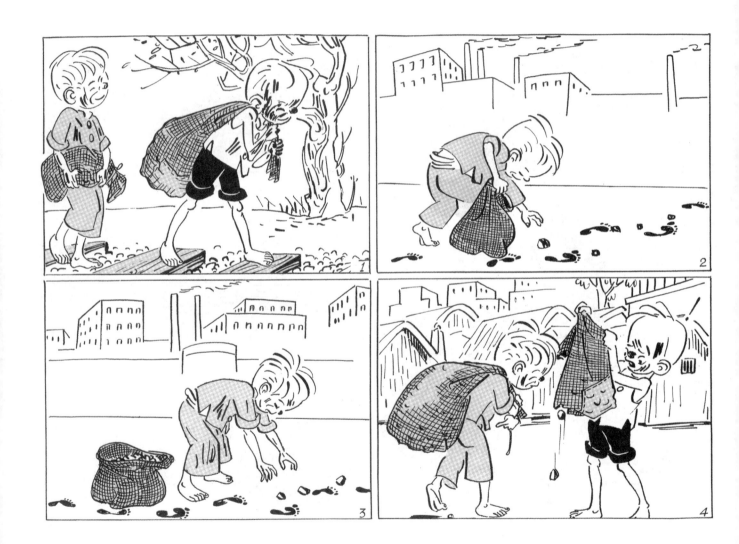

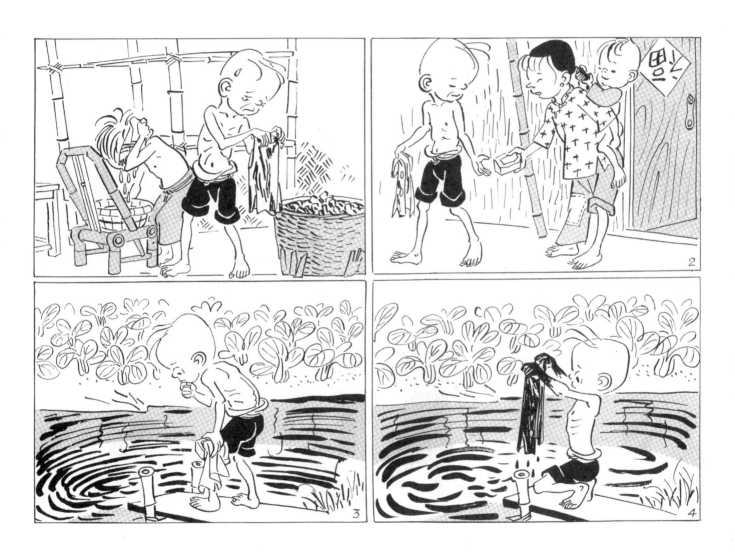

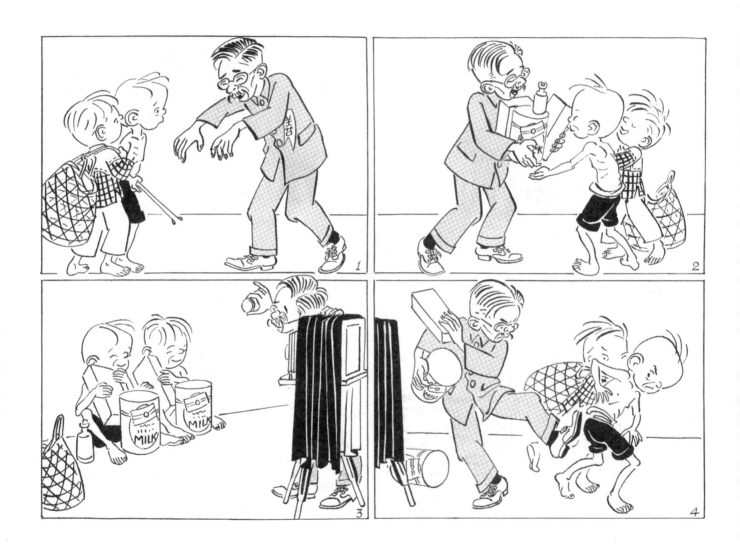

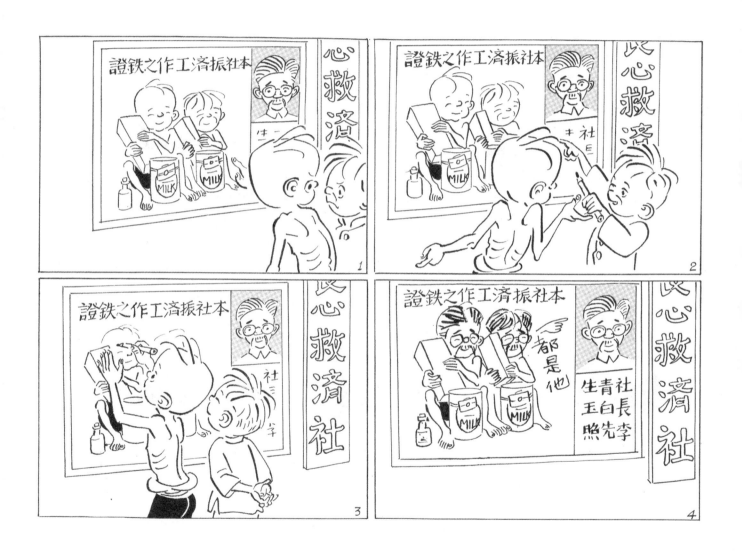

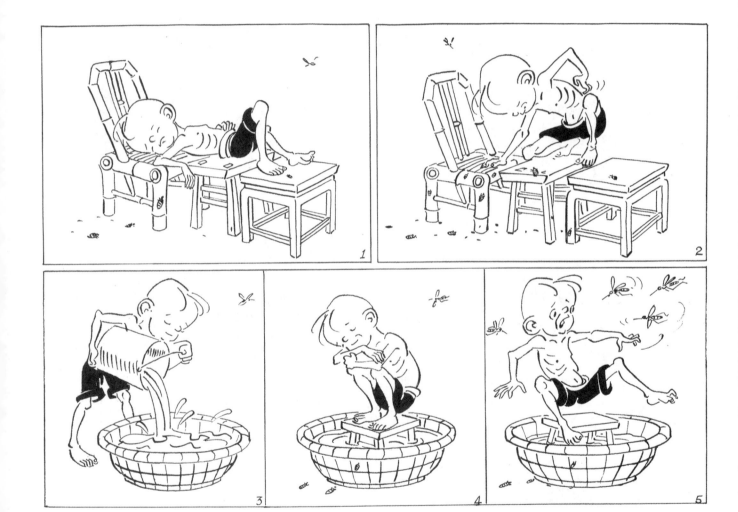

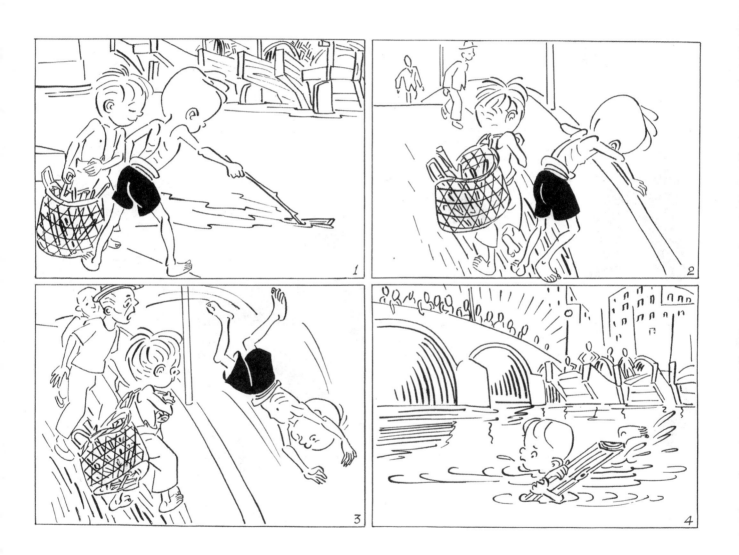

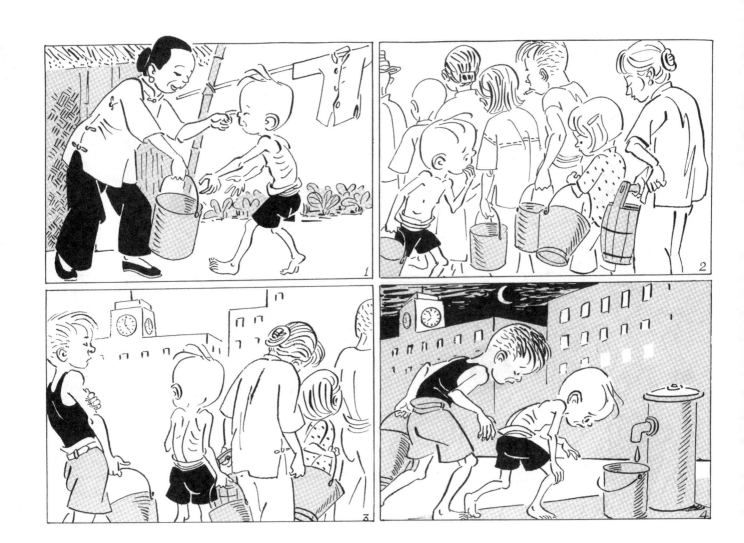

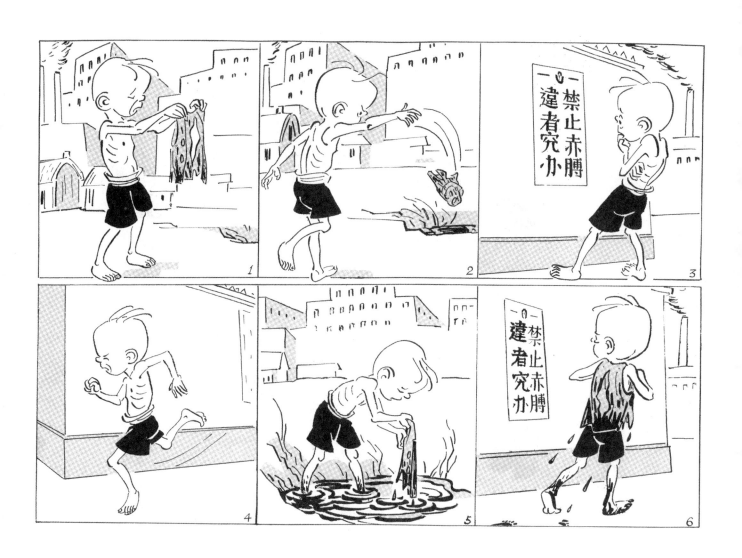

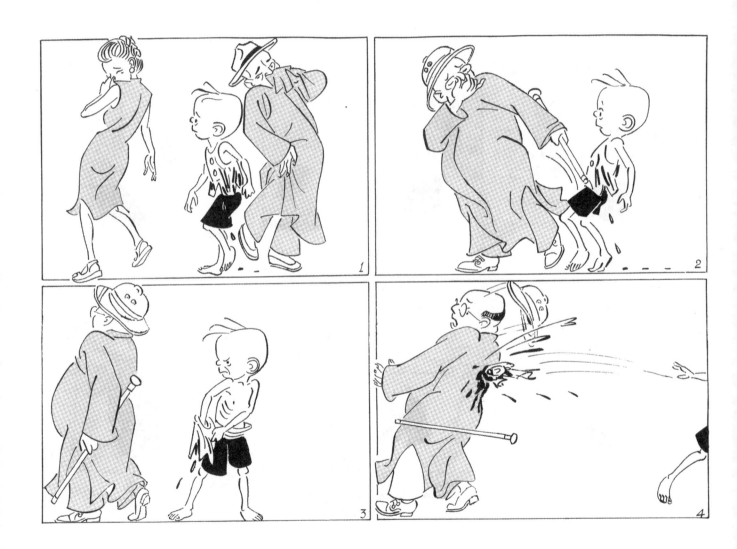

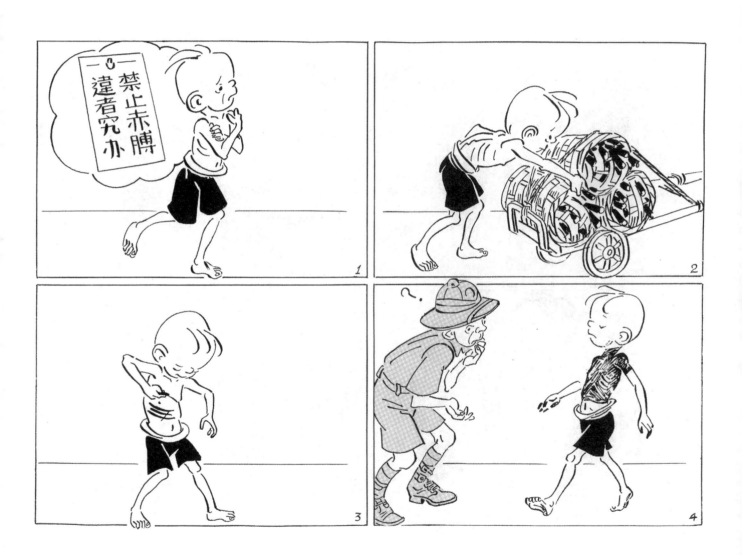

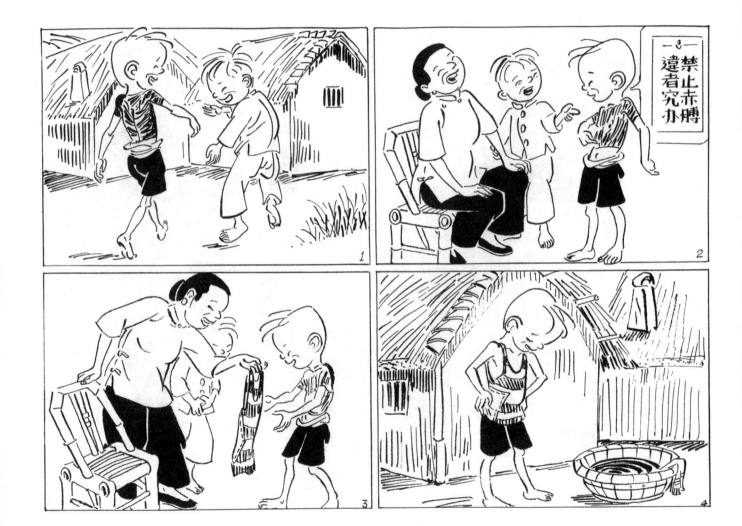

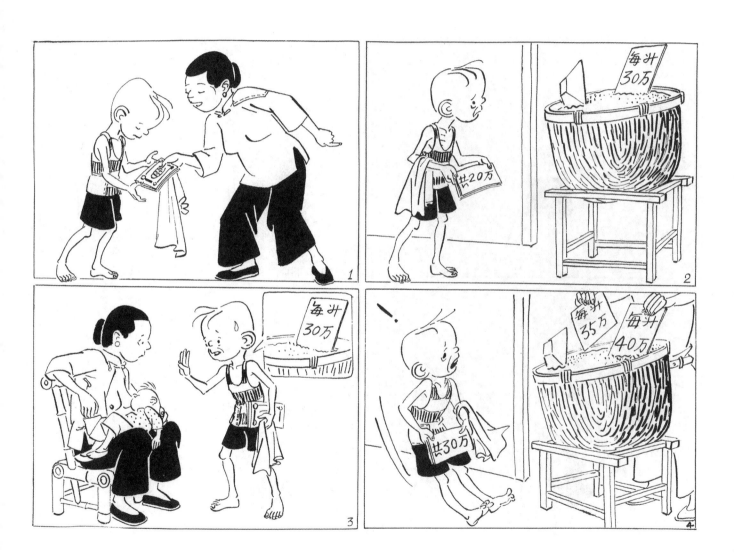

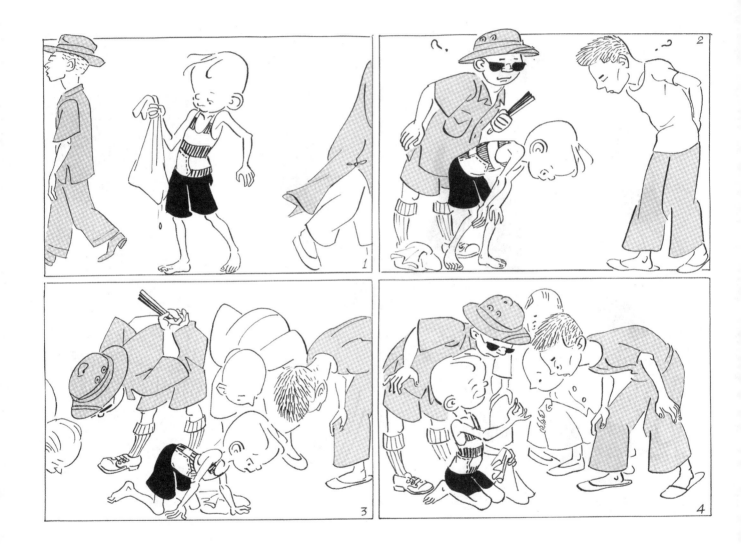

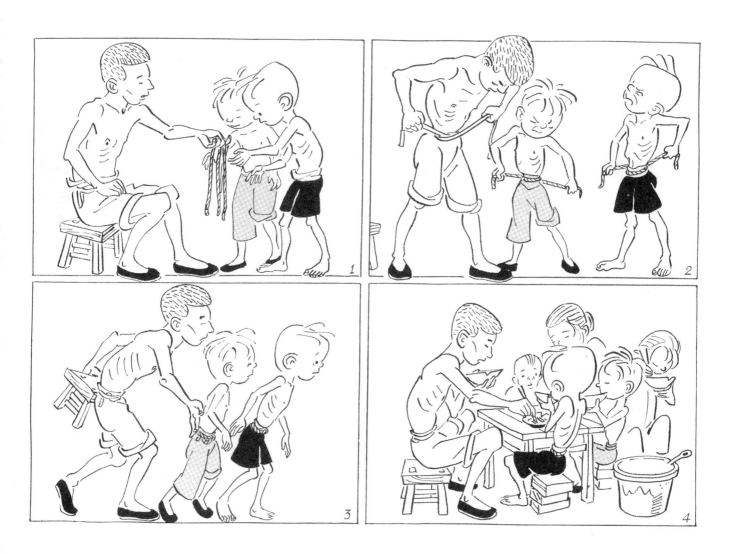

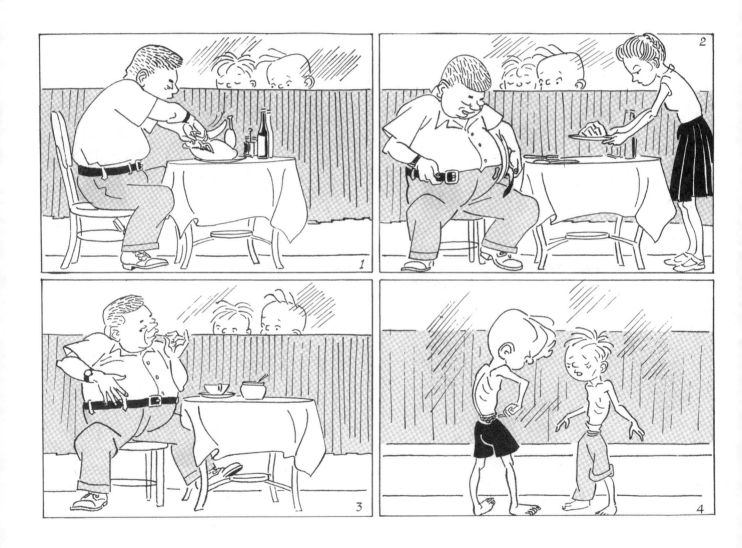

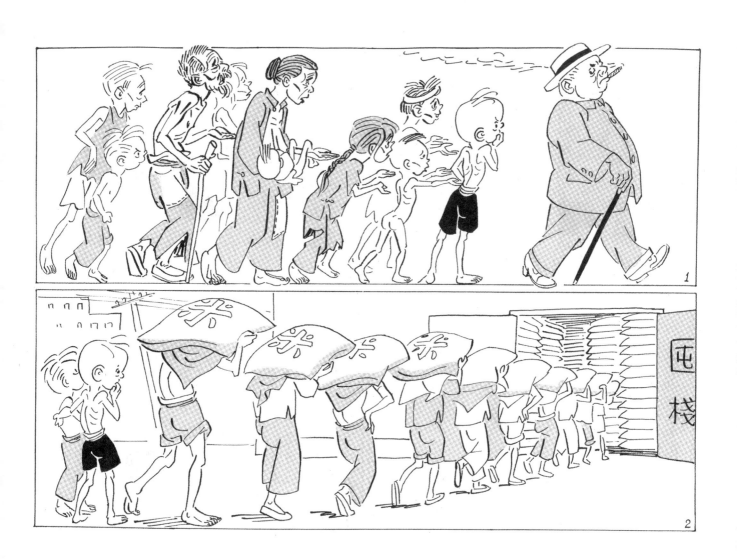

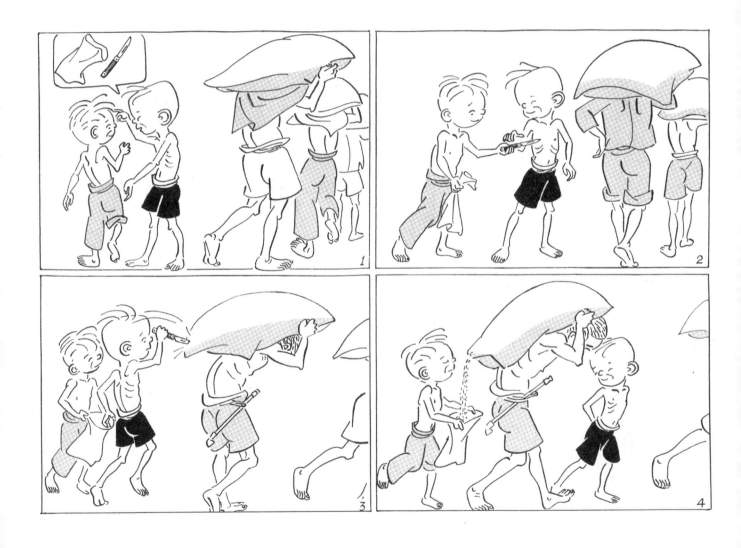

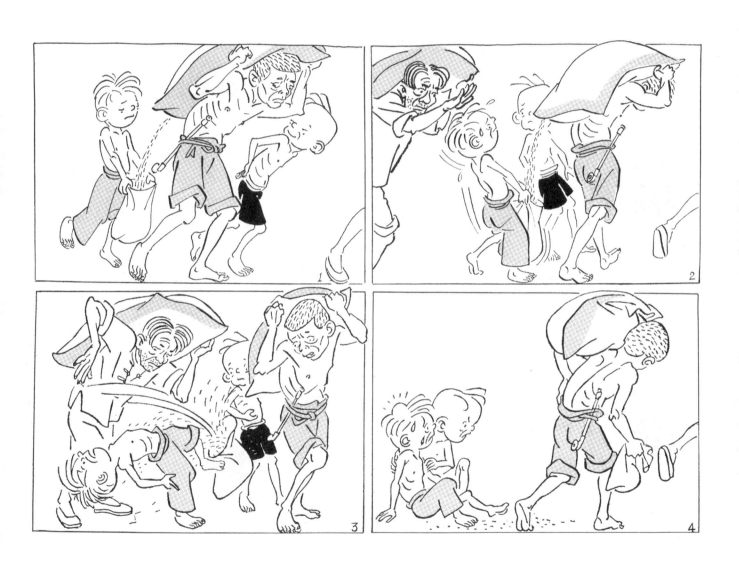

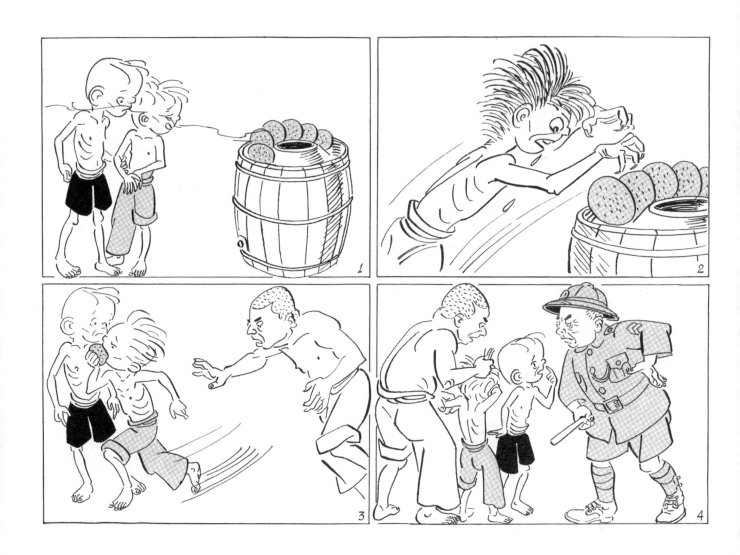

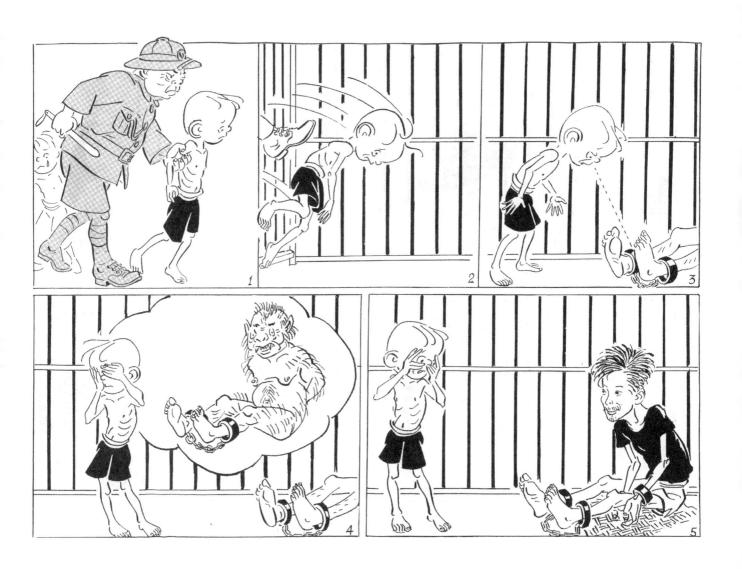

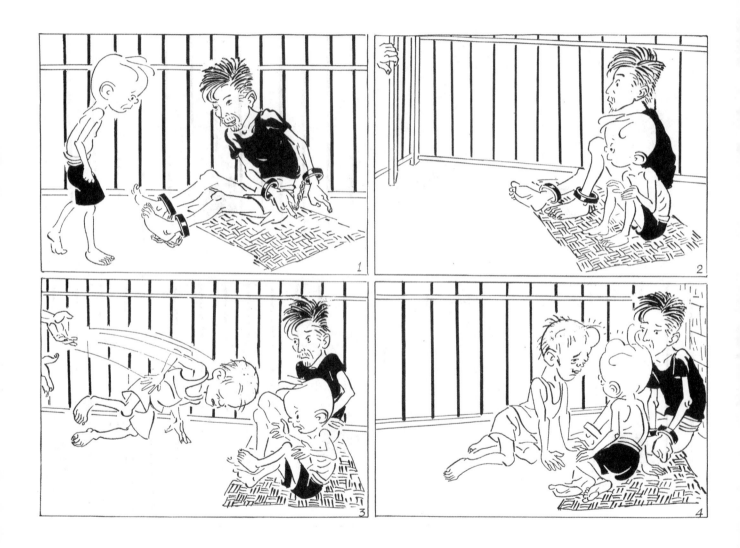

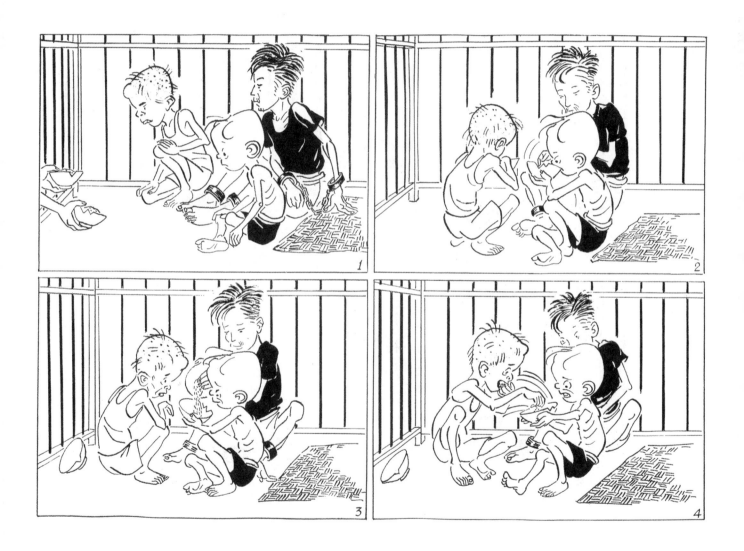

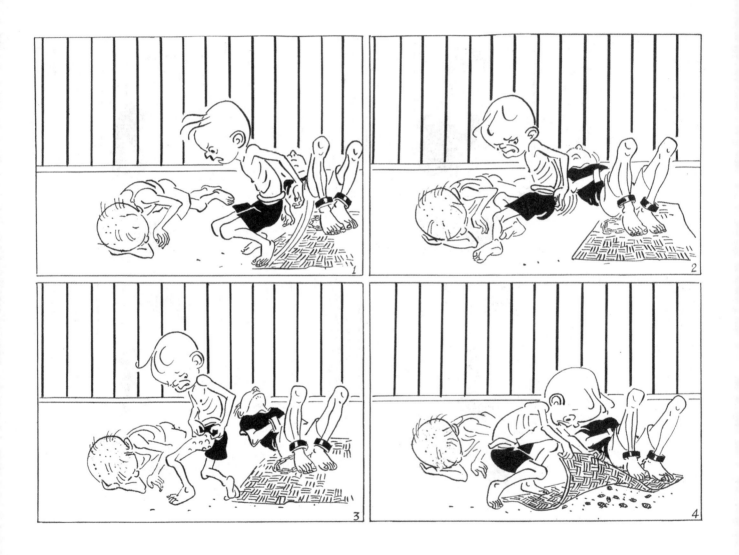

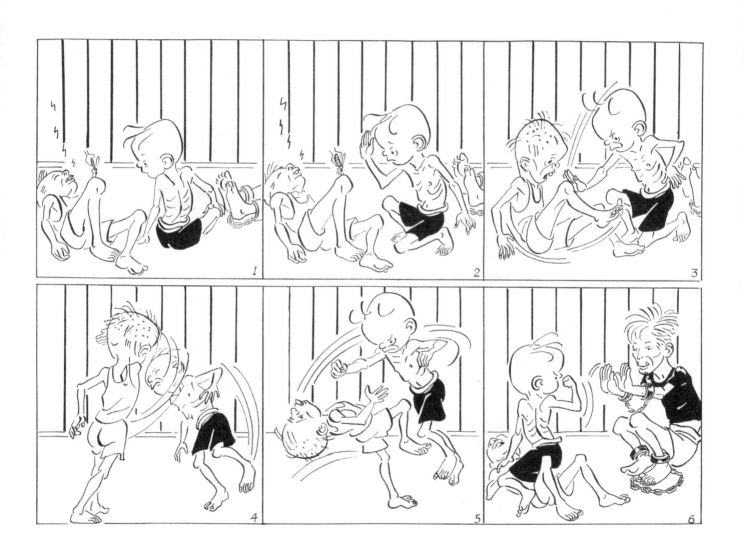

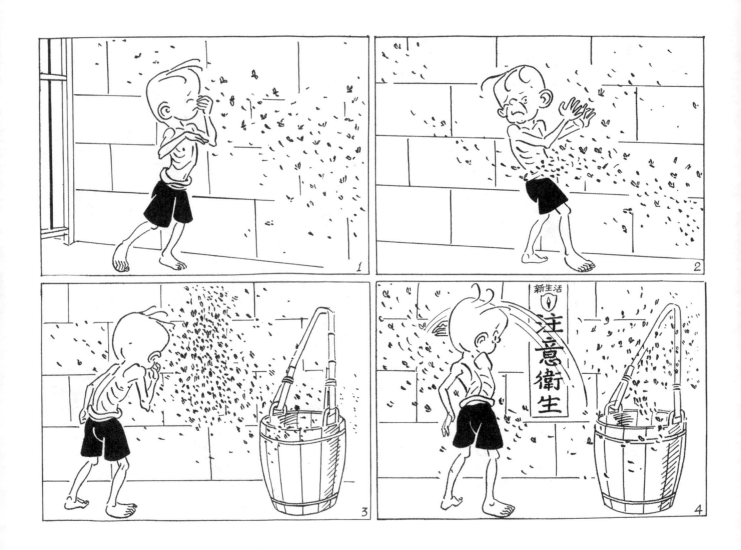

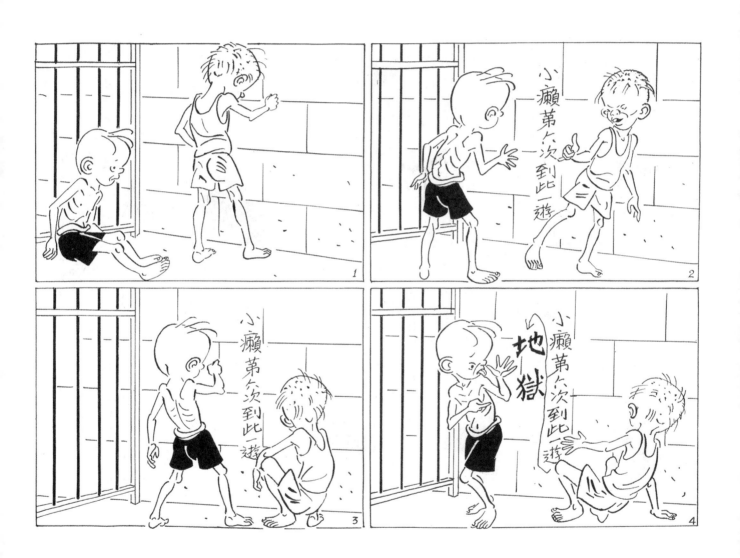

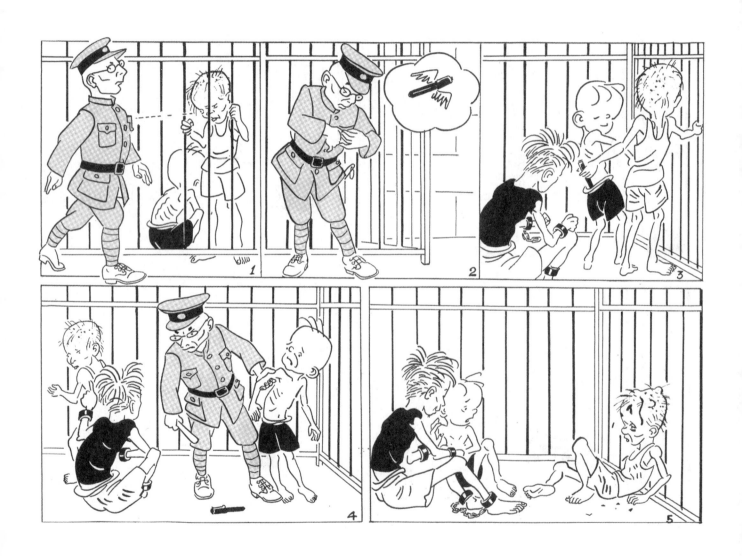

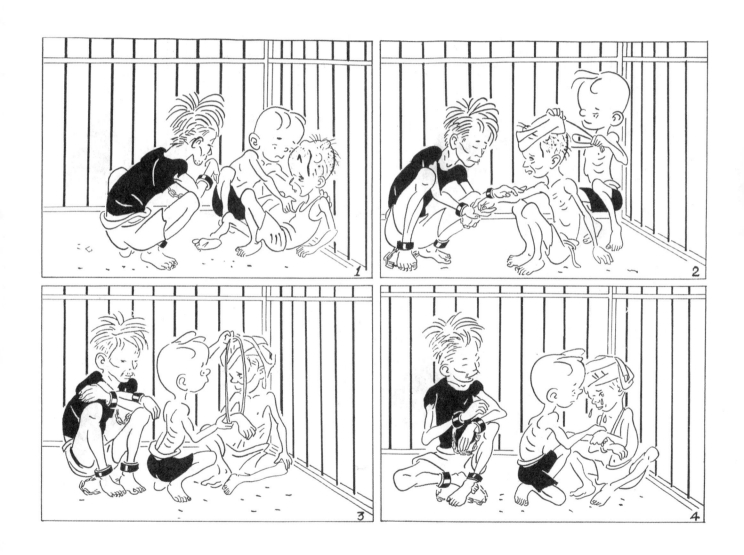

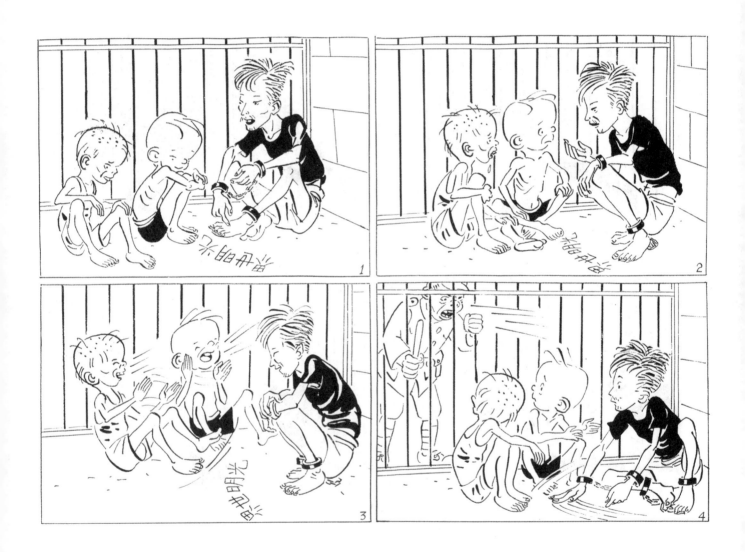

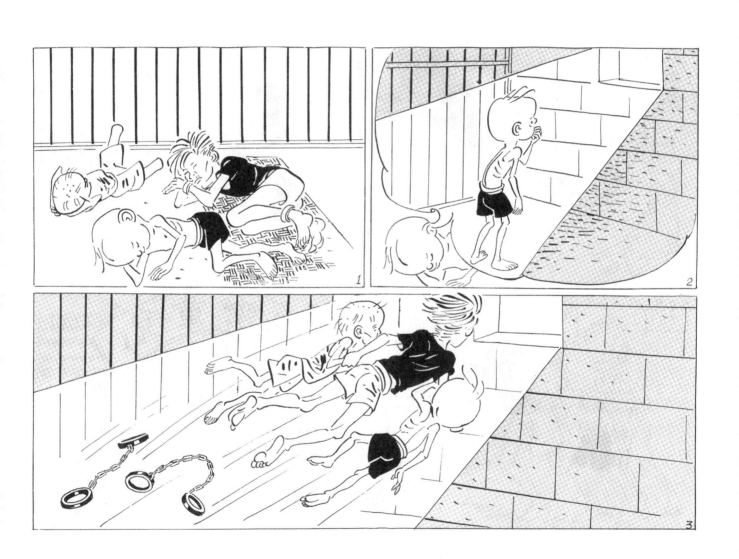

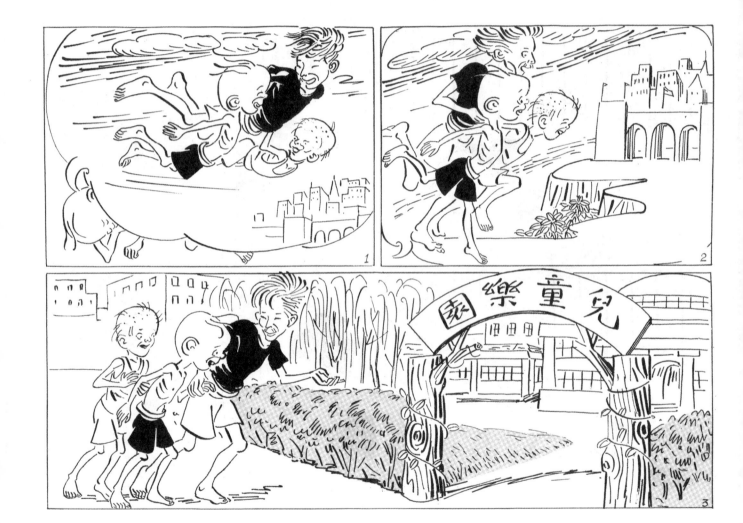

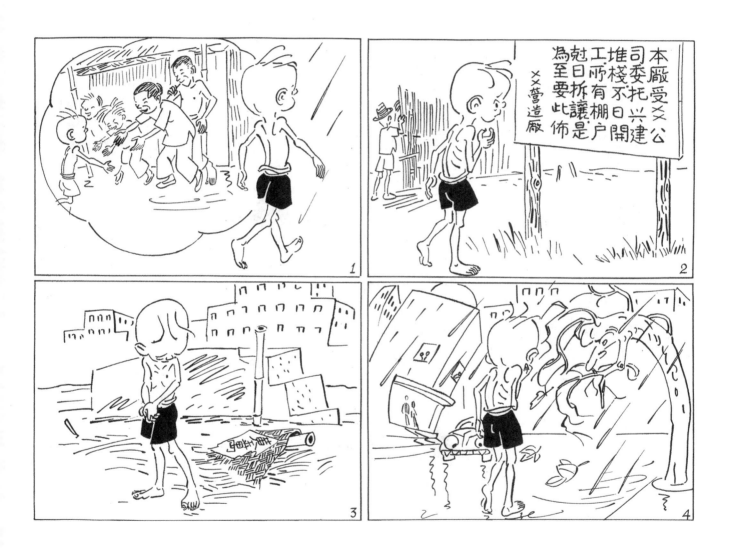

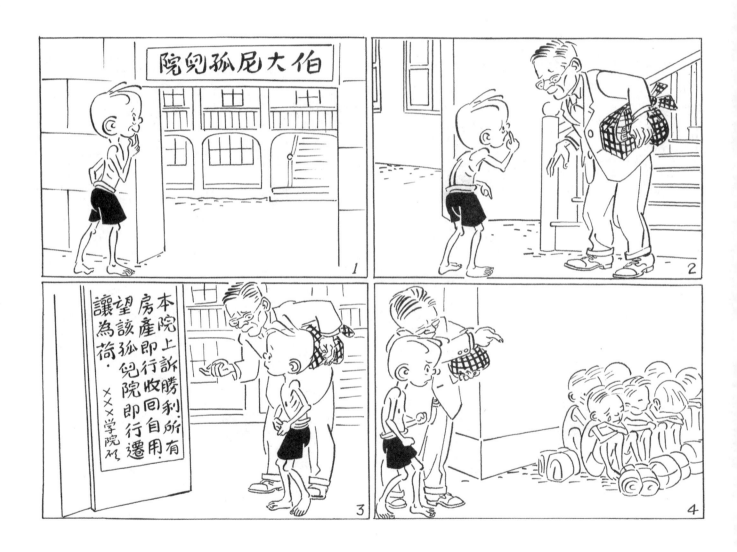

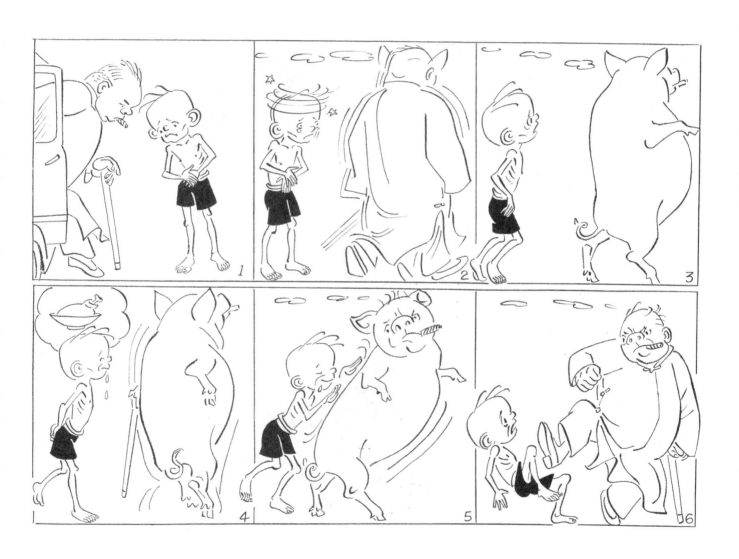

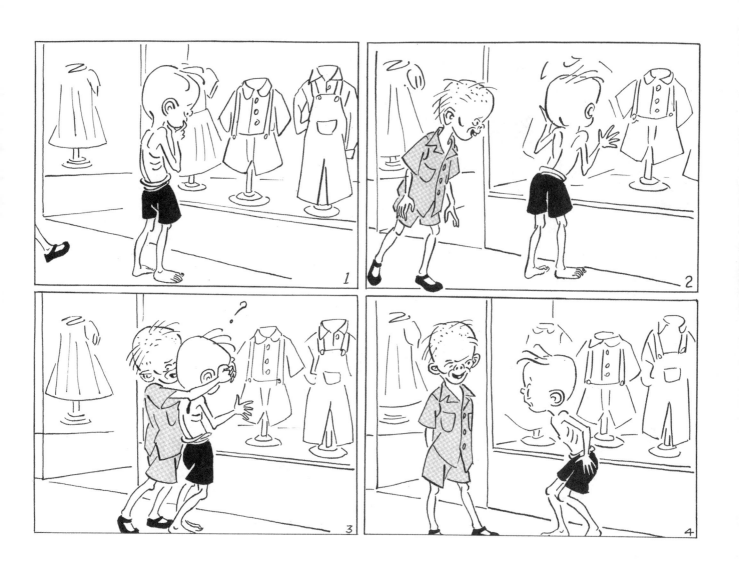

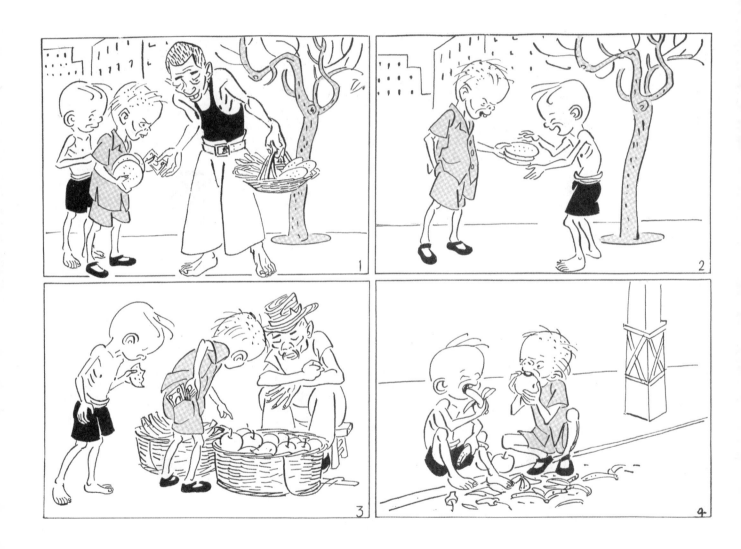

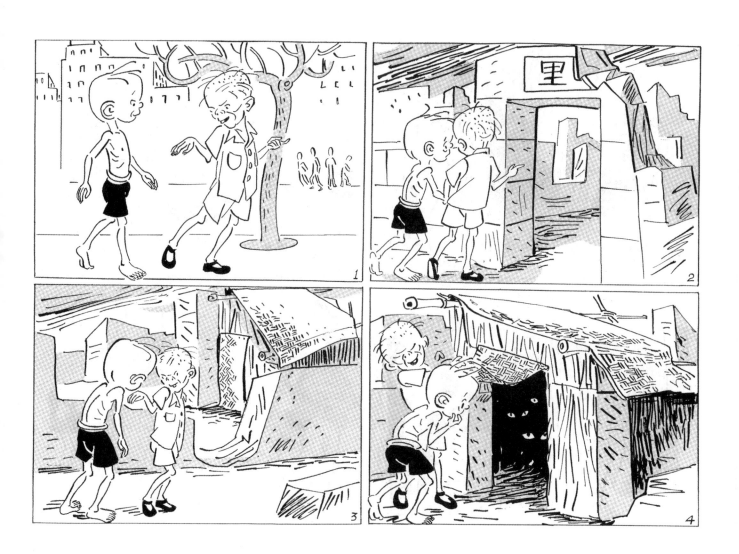

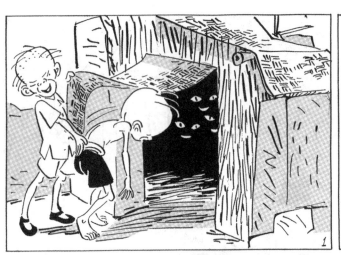

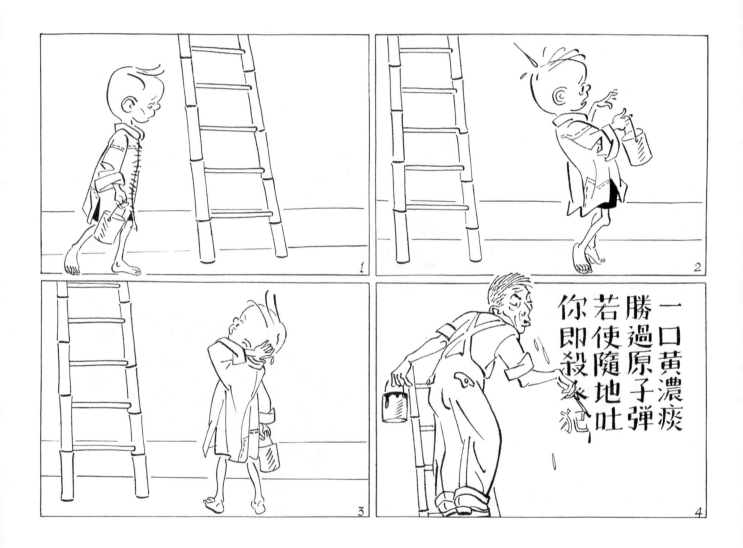

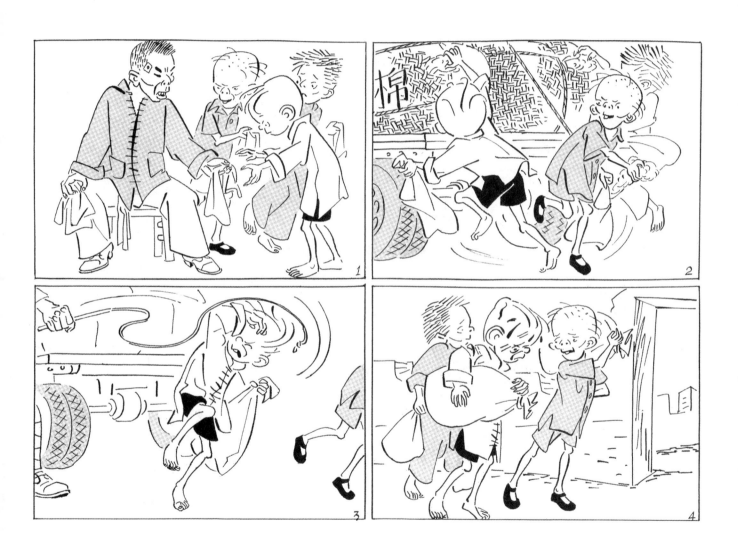

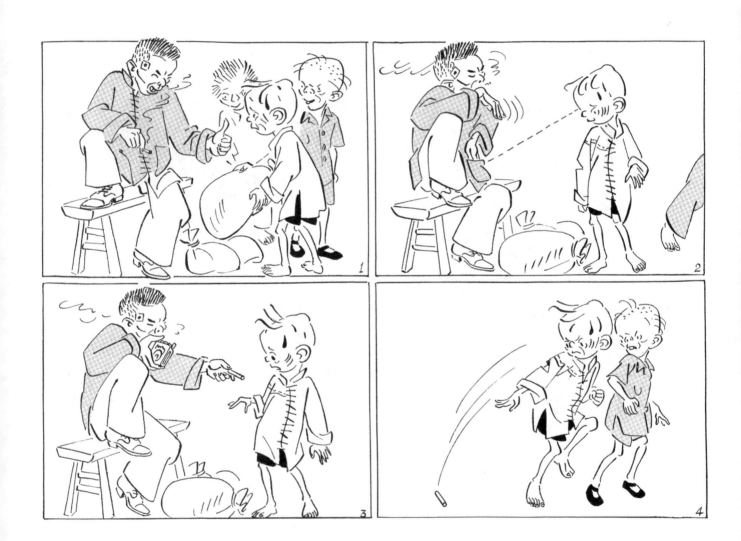

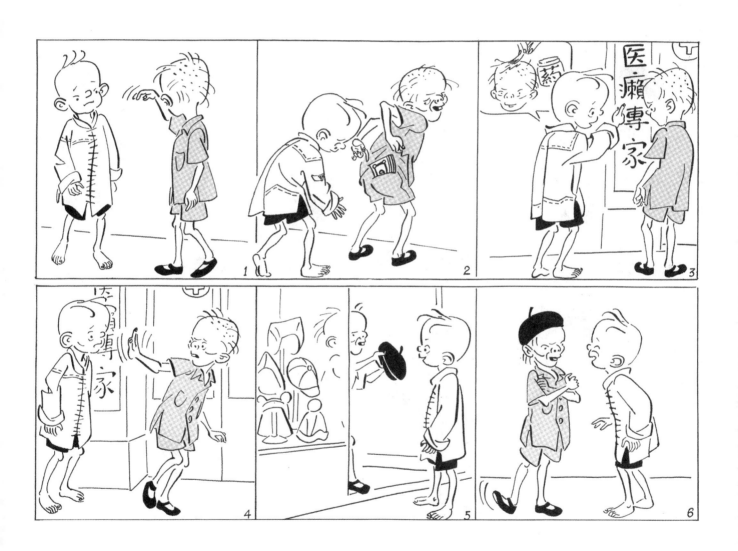

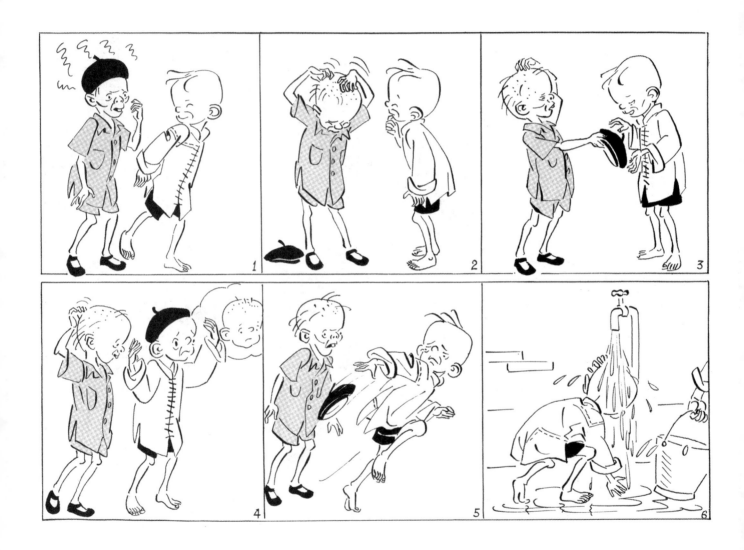

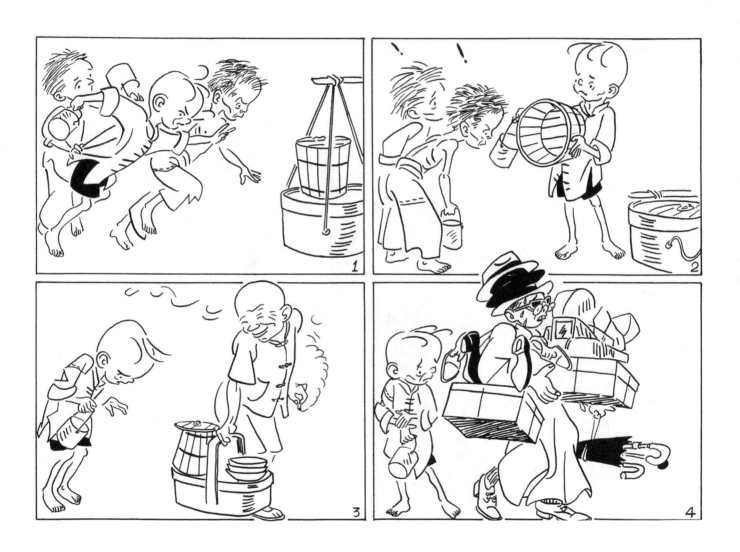

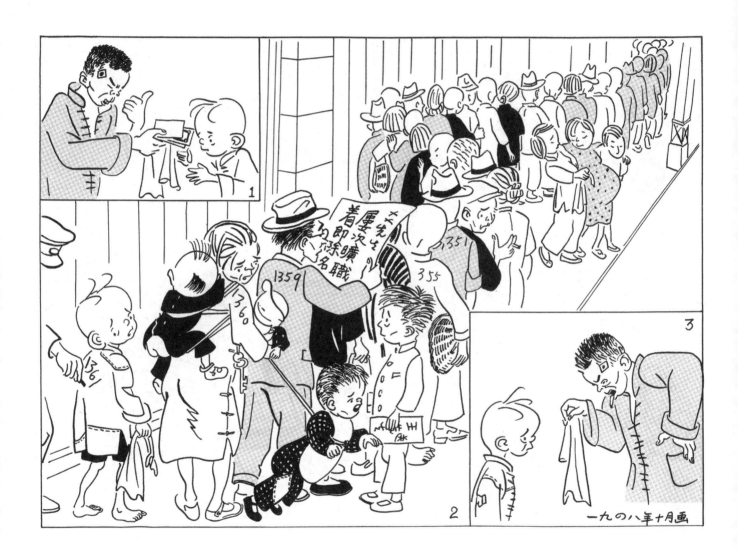

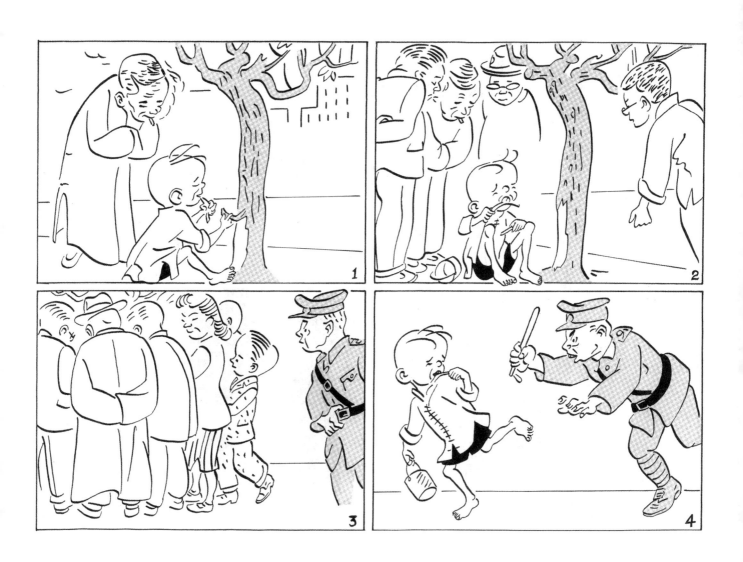

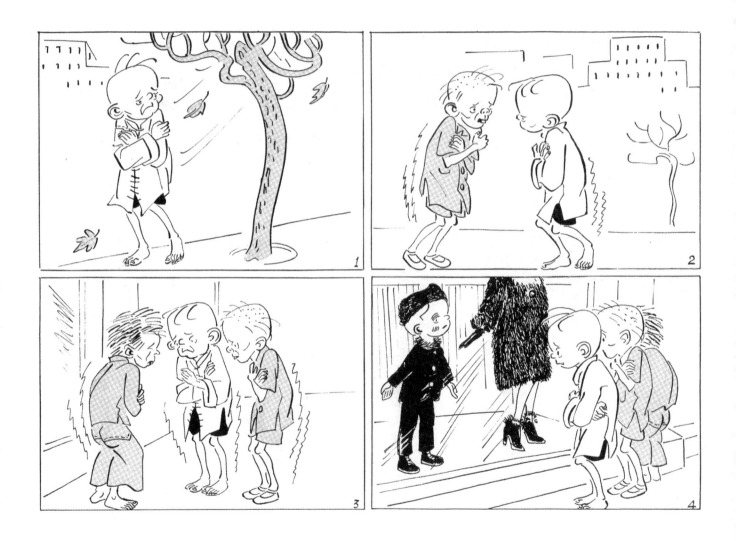

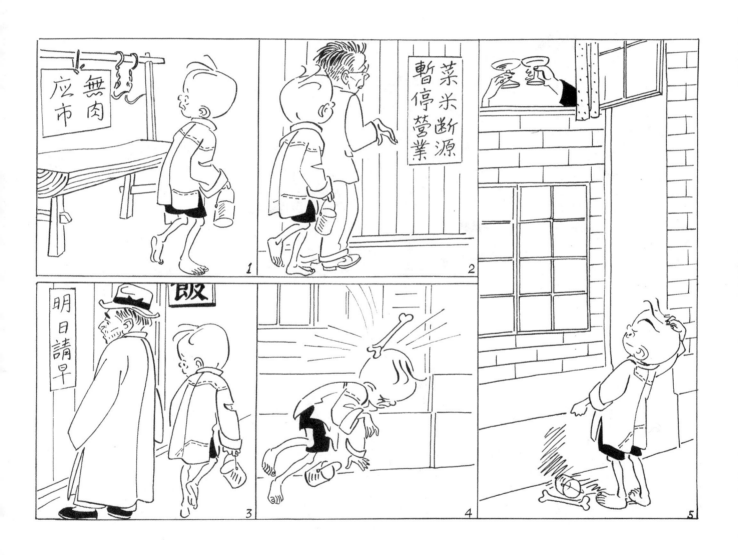

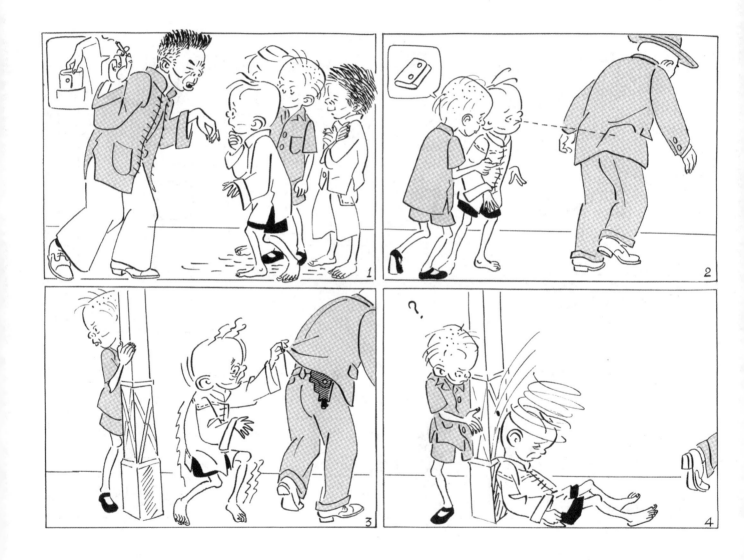

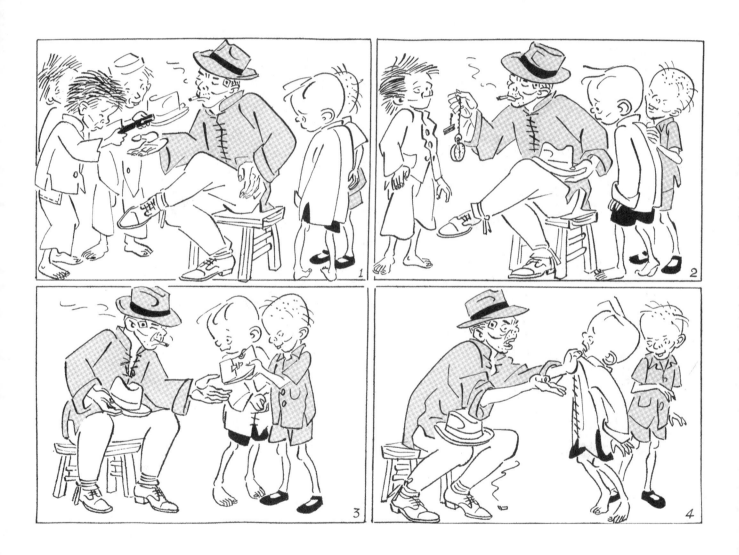

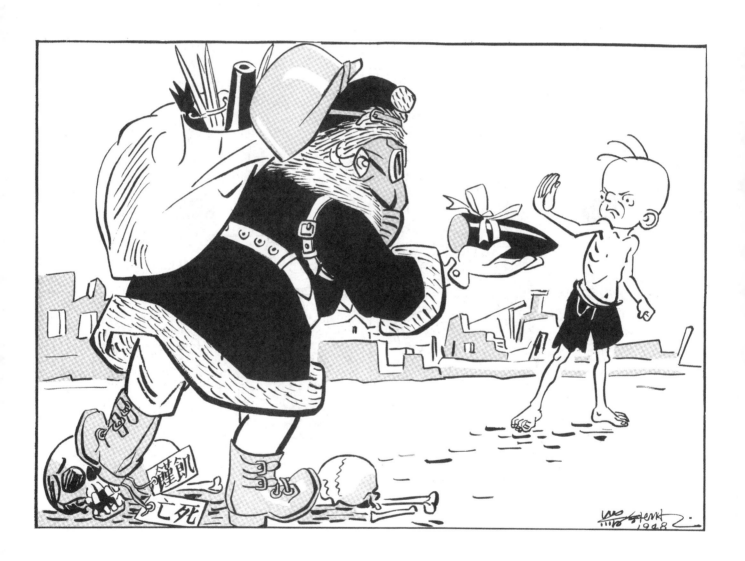

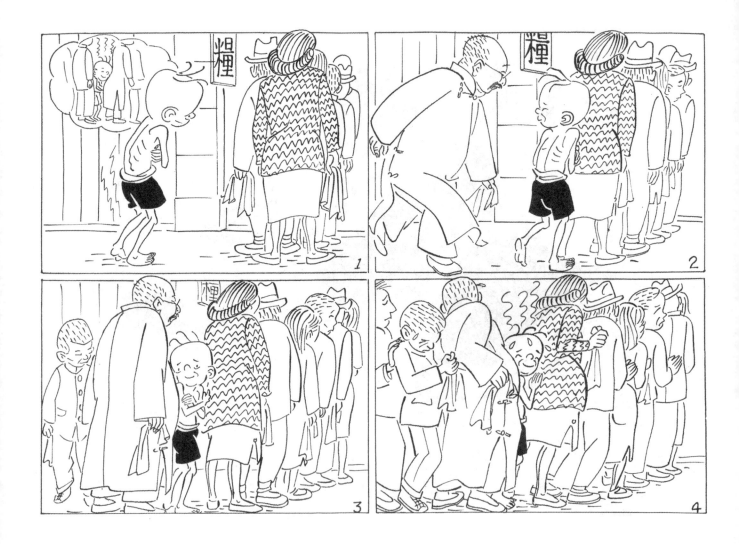

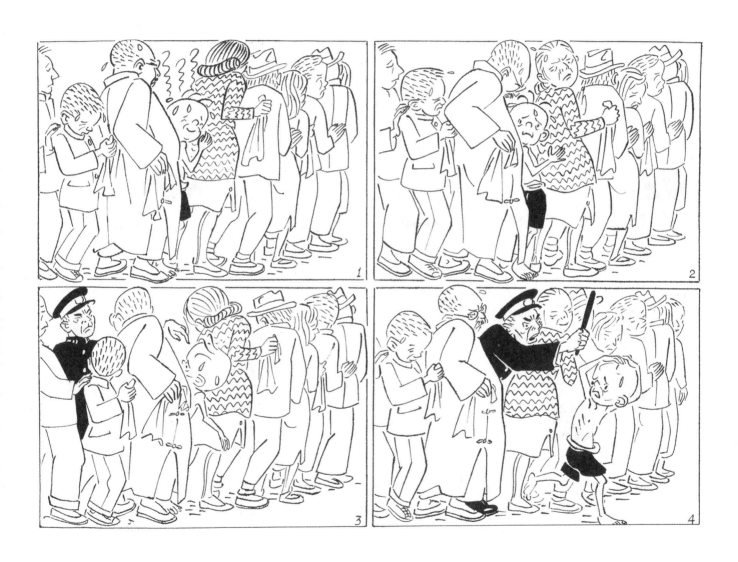

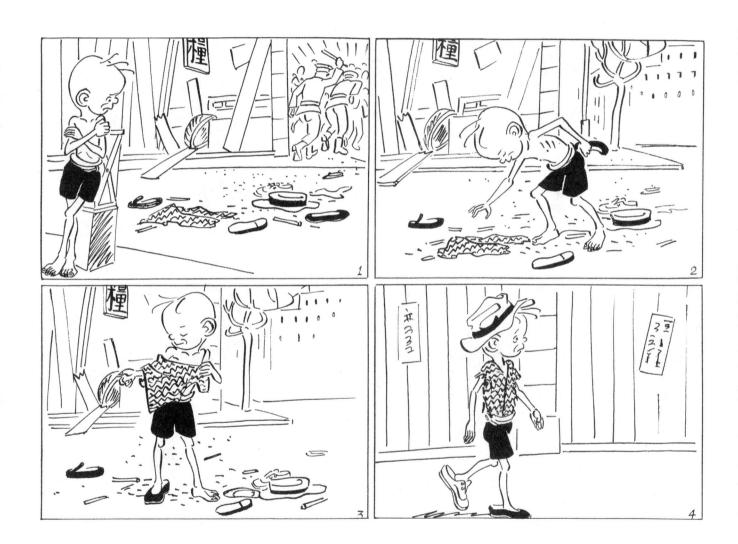

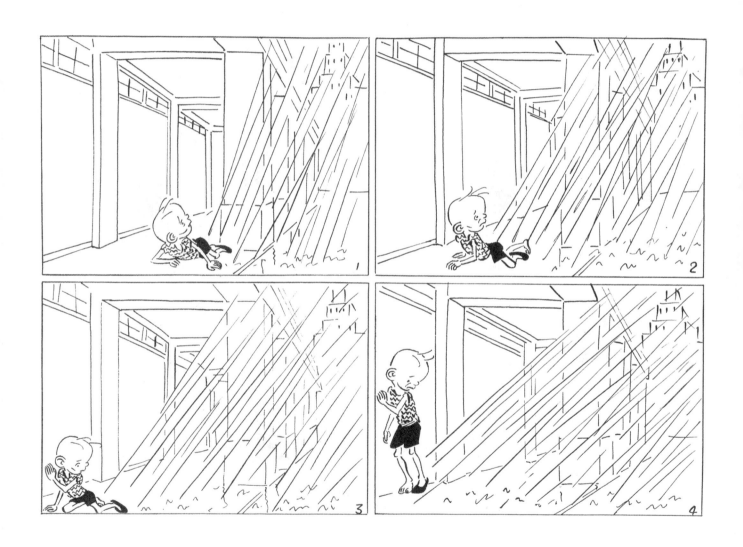

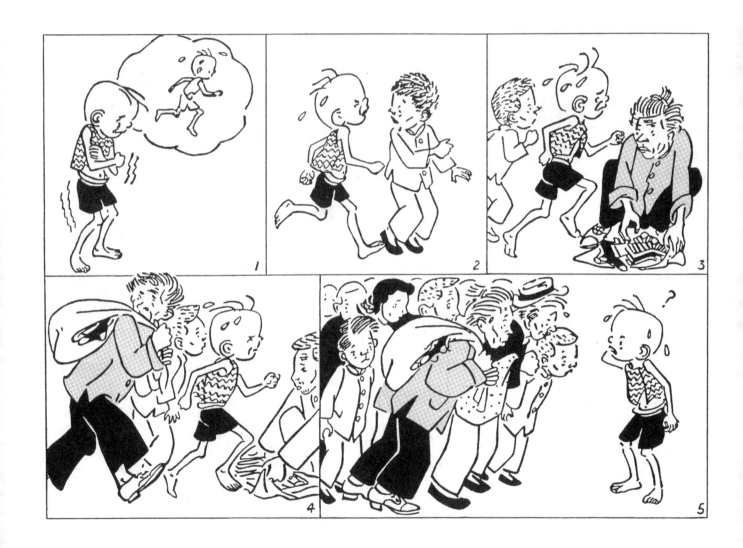

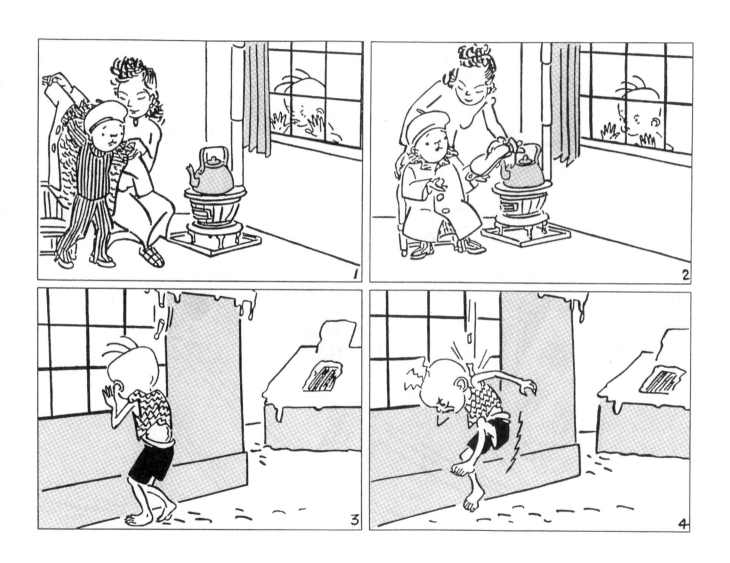

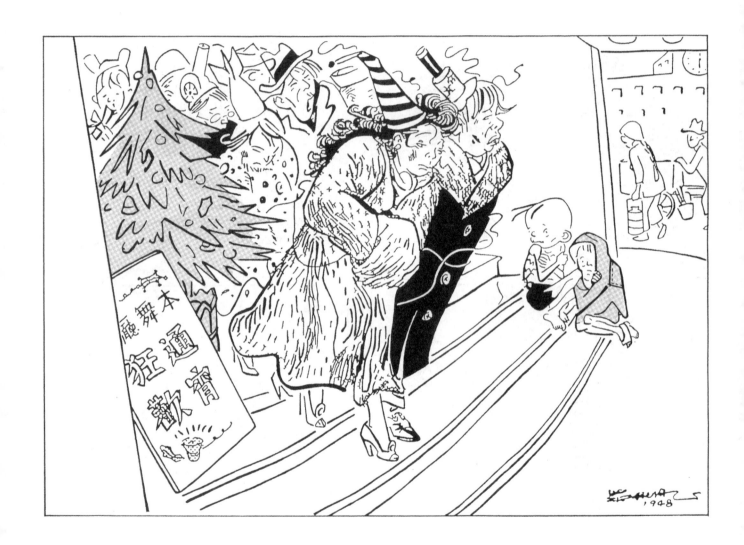

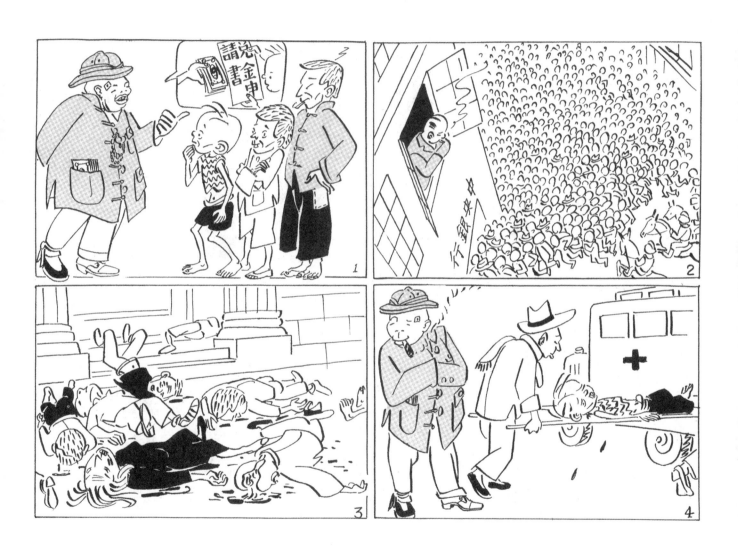

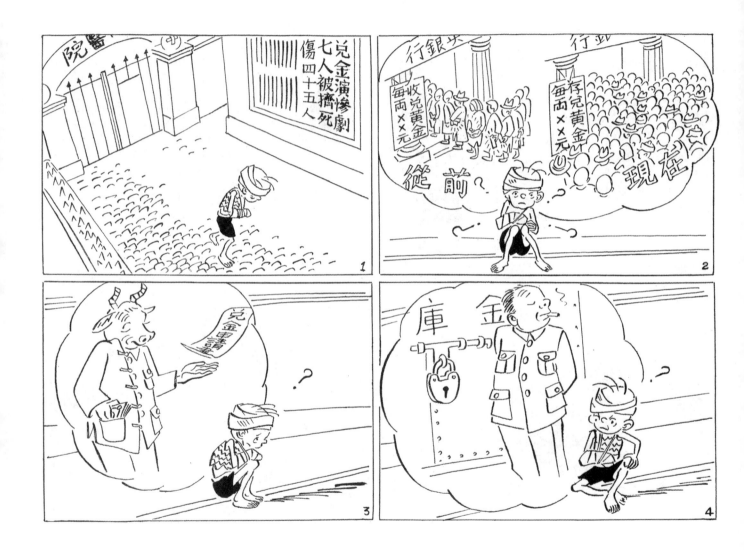

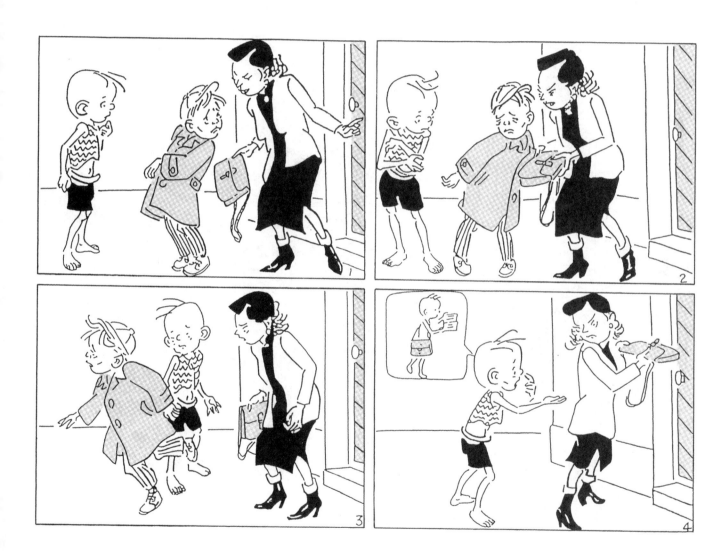

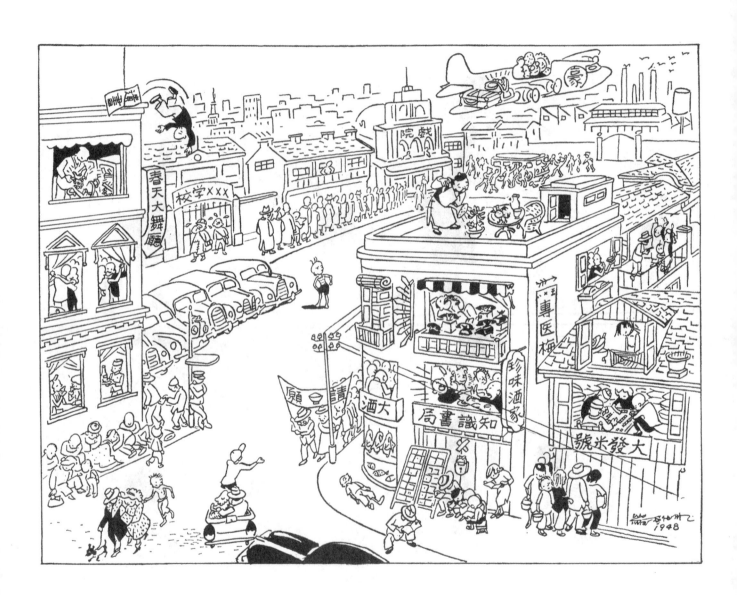

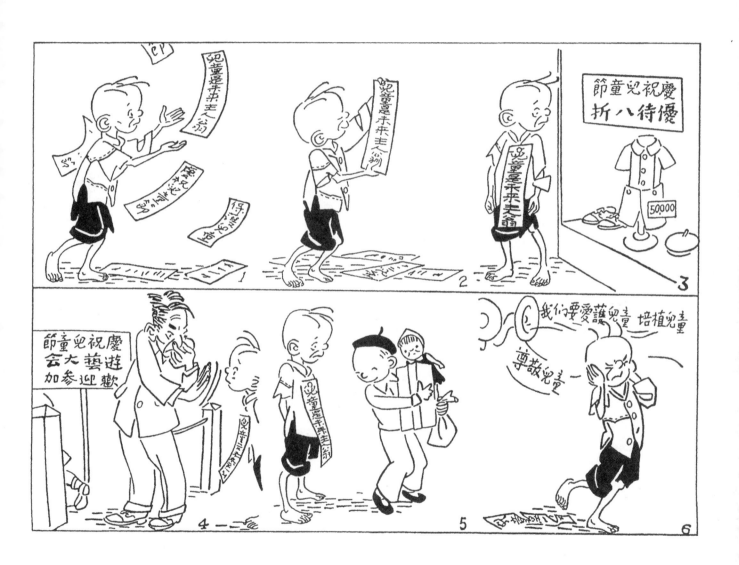